最簡單的音樂創作書㉚

圖解 旋律作曲入門

完整學會！**從兩三個單音到完成一首感人旋律的演唱曲**

四月朔日義昭 著

徐欣怡 譯

作曲的十項原則

1 哼唱
就是貨真價實的作曲

2 反覆
幾遍短旋律

3 用比對話速度慢的
音符來編寫

4 寫句子
可運用奇數魔法

5 依情況
可靈活運用動機的長度

前言

各位讀者朋友好，我叫做四月朔日義昭，是一位作曲家、編曲家和吉他手。

開始作曲是在彈吉他的第二年（國三）。那陣子很喜歡對著錄音機彈吉他，專心把自己編寫的吉他重複樂句和旋律錄起來。

高中時用打工薪水買下鼓機（輸入節奏樣式後便會自動演奏的器材），用它寫了一首又一首的原創曲。當時玩團風氣很興盛，我身兼數個樂團，印象中每天都在彈吉他。

上大學之後，我組了演奏原創曲的樂團，成天忙著現場演出和錄音。那段期間，有幸認識才華洋溢的歌手、及相當照顧我的樂器行店長、LIVE HOUSE的工作人員、職業音樂人和唱片公司製作人等，從他們身上學到各種寶貴的知識。與這些人交流，也讓我成長許多。

當時多軌卡帶式錄音機（Cassette MTR）這種錄音器材蔚為主流，我用它錄製試聽帶，參加大大小小的徵選。即將畢業之際，很幸運地在某場競賽中獲獎，這個契機促使我回絕已到手的工作機會，決心踏入音樂世界。

我能在這條路上走到今天，純粹是因為作曲實在太好玩了。至於，作曲究竟哪裡好玩？——我認為作曲的樂趣和喜悅在於，作品完成的當下，內心會湧現滿滿的成就感和滿足感。而且不管是誰，或音樂程度如何，都能有同樣的感受。希望各位也能體驗這種喜悅。

本書是真的可以從零基礎開始學習作曲的入門書，就算不具備任何音樂知識，也能安心閱讀。此外，除了作曲的初階方法之外，也會在書中分享我的作曲祕技，就算已經是作曲好手，本書也值得你一讀。那麼，我們就開始吧！

四月朔日義昭

I N D E X
目　次

櫻從以前就老是這樣呢。

Key.桔梗

櫻的童年玩伴，
愛閱讀、勤勉

滿腔熱血又有行動力，只是呀。

嗯⋯⋯

只要看到和弦或專有名詞，我的大腦就會當機。

DM

C

DTM?

G

F

Em

搞不清楚該從哪裡下手才好⋯⋯

嗯——
我想想

櫻，妳是不是想太多，反而忽略了一些簡單的方法？

咦？
什麼方法!?

舉例來說，用手機⋯⋯

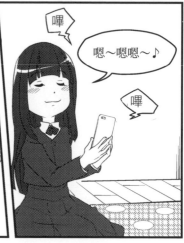

嗶

嗯～嗯嗯～♪

嗶

嗯～嗯嗯～
嗯嗯嗯～♪

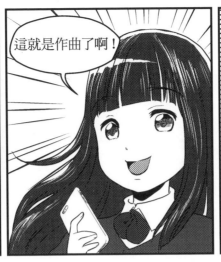

這就是作曲了啊！

什麼意思？

會用和弦、會寫譜
固然也很重要，

對耶！
因為說是作曲，
我一直以為必須
寫成樂譜才行！

不過光是哼哼歌，
其實就能作曲了！

……啊！

就算沒有樂器
也能創作音樂！
一開始先用手機也行。

哇！桔梗妳其實很懂作曲!?

學過鋼琴，會一點音樂而已……作曲倒是沒試過。

這樣呀……

不過或許多少能幫上一點忙……

拜託給我建議～！

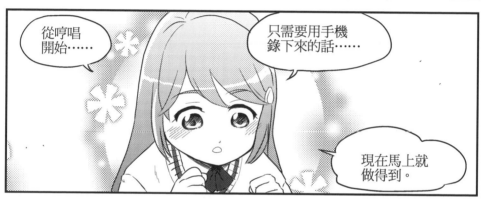

從哼唱開始……

只需要用手機錄下來的話……

現在馬上就做得到。

嗯…我好像更有幹勁了！加油！

拭目以待！

請翻到本書末頁→

CHAPTER
1

作曲前的
準備

01 任何人都能馬上開始作曲！

「作曲」顧名思義就是創作樂曲，那麼「樂曲」的定義是什麼呢？樂曲是指「發出聲音的東西的組合」。更進一步的解釋，就是「正處於發出聲音狀態的東西」。仔細想想，樂曲的本質其實很單純，對不對？

●抱持目的、意圖所發出的聲音，即是「樂曲」

只要聲音裡包含了「目的」或「意圖」，便可稱為「樂曲」。比方說汽車的喇叭聲、關門聲、敲擊桌面的聲音。這些聲響若是在具備明確「目的」的情況下所發出來，也可以稱為一首樂曲。

實際上，在我寫過的電視配樂案子中，就有一首是從頭到尾只發出弦樂器極低「Fa」音的「樂曲」。這首曲子僅是在選好音高後，用一根手指頭彈Fa而已。不過，只要完美符合場景需求，就算是「樂曲」了。

●樂曲不限J-POP這類包含演唱的歌曲

作曲不一定需要具備專業知識，本來就是任何人都能立刻從事的事情。不只是J-POP這種包含演唱的歌曲，前面提到的配樂這種形式的作品，也都可以稱為「樂曲」。

正打算嘗試作曲的話，只聽J-POP這類歌曲還不夠，請打開耳朵廣泛聆聽世界各類音樂。或許你會有「沒錯，我想創作的音樂就是這種樂曲！」的意外收穫。

先思考一下
自己想做怎樣的曲子？

哼唱也是貨真價實的作曲

　　每個人都有「哼哼唱唱」的經驗吧，這裡要來解釋「哼唱」。哼唱，是一種在不張大嘴巴的狀態下，藉由讓空氣從鼻腔吐出來發聲的唱歌方式。如果想要創作旋律明確的「樂曲」，其實哼唱就是起點。

●將浮現腦海的旋律哼唱出來，就是在作曲！

　　如同前面已提過，在具備意圖的狀態下所發出的聲音，就是「樂曲」。換句話說，根據自我意志哼唱出「嗯嗯嗯～♪」的狀態，當然稱得上是「作曲」的一種型態。特別是像 J-POP 這類旋律明確的樂曲，最簡單的創作方式可說就是哼唱了。

　　請嘗試將浮現腦海的聲音直接哼唱出來。只是連續發出單一音高也可以，例如「Do、Do、Do～♪」，或者第二個音高一點也沒問題，例如「Do、Re～♪」。此外，作曲和「長短」無關，只是一句「嗯嗯～♪」也是作曲。

　　若只是哼唱的話，任何人都辦得到，所以會建議各位從哼唱開始作曲。希望各位了解「作曲並不特別，是自己也能做的事」。

●哼唱「既有樂曲」不是作曲！

　　不過，請注意，哼唱既有樂曲（已經發表發行、販售的樂曲）不是作曲，只能說是「唱歌」。

　　哼唱時自以為「想到了超棒旋律！」而興奮不已，卻不知其實是有名的樂曲旋律……這就是「作曲常見陷阱」之一。發生這種現象是因為忘記了儲存在記憶中的旋律和樂曲，又下意識哼出其中自己有共鳴的旋律所致。

03 | 作曲的「目標」要設在哪裡？

接下來，針對各位「期望自己能將這種樂曲完成到這種程度」的心願，也就是作曲的「目標」進行說明。

●依據作曲目的，會有各式各樣的目標

只是哼唱短短一句「嗯嗯～♪」，就是作曲了。不過，這段旋律是否堪用，則取決於作曲的目的而定。

例如J-POP樂曲的「目的」，會設定為在A段、B段及副歌的歌曲架構下，組合出複數樂句的集合體。還有一種是前面提及，光是延長一個音符就能讓客戶點頭（有關A段、B段等歌曲結構的知識，將於第54頁說明）的戲劇配樂。因此，首先要思考自己的作曲「目的」。你想創作哪種樂曲？

●為達成理想，得不斷跨越重重小目標

如果「目的」是想創作J-POP這類包含演唱的樂曲，可以按照下述方式，先設定幾項「小目標」。

比方說如果哼唱時只想得出「嗯嗯～♪」這種短旋律，那麼就要思考「接下來」你想接什麼樣的旋律。照這個邏輯逐漸將短旋律拼湊起來，說不定就能寫出A段了。然後再組合短旋律拼出B段，並進一步用相同要領創作副歌，就能實現「完成一首歌曲」的這項「大目標」了。

哇，我做得到嗎……

放輕鬆點！

只要遵照這個方式，先設定小目標再逐一完成，一定能朝「完成 J-POP 樂曲一個完整段落（Ａ段、Ｂ段+副歌）」的目標邁進。

■逐一達成小目標的示意圖

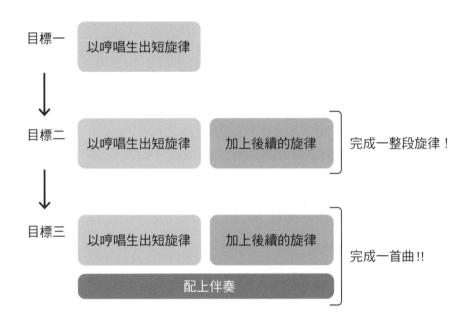

●目標是學會「用旋律和伴奏完成樂曲」的做法！

由於目標設定不同，「必須學習的技能」也會有所不同。不要光想「好想作曲」，你可以進一步思考自己的目標，例如「想創作交響樂曲」或「想創作鋼琴伴奏加演唱的曲子」等，目標方向很多，得先決定目標。

本書以「先有旋律，再以樂器伴奏完成一首演唱曲」為目標，按部就班地講述作曲的方法。請各位用心學習「主旋律」及「和弦（和音）進行」的編寫方式。

書中的知識很多都是共通性原則，因此應用於創作其他類型的樂曲時，也能有所助益。

作曲前的心態調整

在實際作曲前,先來調整一下「心態」。想一想,你為什麼萌生想作曲的念頭?是否曾嘗試過呢?你的目標是什麼呢?

●仔細確認動機,就能看清目標

每個人想作曲的動機都不同,可能是「聽到喜愛歌手的歌太感動,自己也想創作看看」,也可能是「玩翻唱團一陣子之後開始也想寫自己的歌」或「會作曲看起來很酷、很受歡迎」等。首先,要將自己的初心深深烙印在心底,透過再次釐清動機,前進時就不會迷失自己的「目標」。

●如果過去曾在作曲上遭遇挫折……

世上已經有許多作曲方法的書籍或學習作曲的網站等。不少人在翻開本書前,想必也自行研究過作曲的方法了。作曲初期容易令人受挫的原因,多半是「樂理太難」或「不會彈樂器」等。不過,無論一個人的程度高低,都一定會遭遇到挫折。

就算是專業音樂人或作曲老手,也常遇到寫不出曲子的瓶頸。這種情形就只是「發想力的儲藏室空了」而已。所以,只要如攝取食物那樣大量吸收各種音樂,將發想力的儲藏室填滿就沒問題了。既然連專業人士都會遇上撞牆期,還是初學者的你難免遭遇挫折也是理所當然。當卡關時,只要想「每個人都會卡關」,心情上應該就會輕鬆許多。不要輕言放棄,耐住性子尋找「卡關的原因」,一個一個用心解決吧。

●總之先以「創作一首曲子」為目標！

要做出專業音樂人寫出的高水準樂曲，就需要相當豐富的經驗，一開始絕對沒辦法如願達成。若因為「不能馬上跟專業音樂人一樣做出厲害的樂曲」而放棄的話，實在太可惜了。因此，若是初次作曲，建議目標設定在「總之先創作一首曲子」。

不管未來的最終目標是「想在人前發表」、「想在網路上發表」、「想給喜歡的人聽」或「想獲得他人稱讚」都可以，只要願望愈具體，熱情愈強烈，就愈可能寫出好曲子。

比方說「成功游了五十公尺」，當自己辦到時，你內心會不會興奮不已？作曲也是一樣。儘管一開始只完成一句旋律，內心也會不禁激動地吶喊「我看起來像作曲人了耶！」只要品嘗過那種心情，一定能持續進步。

準備「能發出音高」及「記錄用」的器材

在往下閱讀之前,建議各位先準備能發出音階「Do、Re、Mi、Fa、Sol、La、Si～」的器材(樂器,或用來替代樂器的App等)。手邊有可以發出正確音高的設備,就能同時用眼睛和耳朵來確認此刻自己發出的音有多高。透過這種方式,就能知道自己寫出來或正在聽的旋律是哪些音。

樂器種類沒有限制,只要可以發出正確的音高,用什麼都可以。不過,對於沒有任何音樂背景的初學者來說,鋼琴或電子琴這類鍵盤樂器應該比較容易上手。當然,若有吉他就用吉他也沒關係。

這些器材只是「作曲時會用的工具」,不需要能在他人面前流暢演奏的程度,即使你自認「手不夠靈活,完全不會彈!」,也請放心。

●使用智慧型手機的App

智慧型手機等電子產品裡,有許多按下鍵盤就能彈出音階的App。iPhone使用者請至「App Store」搜尋「Piano」。

以下舉出的App不但能輕鬆切換八度、同時錄下歌聲和伴奏,而且完全免費。

i App版「Piano for iPhone」(開發者:ZongMing Yang)
https://apps.apple.com/us/app/piano-for-iphone/id531263194

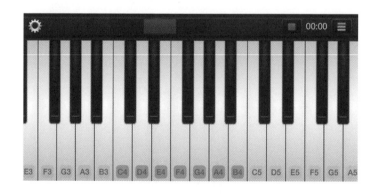

●用真正的樂器能提升幹勁

如同前述所說，學作曲時會推薦各位使用鍵盤樂器。若有鋼琴、電子琴或口風琴這類鍵盤樂器，請多加使用。如果之後有打算用DTM（DeskTop Music，數位音樂）軟體來作曲，也可以考慮購買合成器（Synthesizer）或MIDI鍵盤。

MIDI鍵盤乍看之下就像鍵盤樂器，但它無法獨立發出聲音，是用來連接電腦等設備，演奏被稱為「軟體音源」的虛擬樂器。小型入門款只需要幾千日幣，推薦給「想同時嘗試DTM和作曲」的讀者。至於軟體音源方面，網路上可以找到許多來源。

合成器「MX49 BK」（YAMAHA）
除了最基本的鋼琴、電子音，還內建吉他、弦樂等多種音色及節奏樣式。

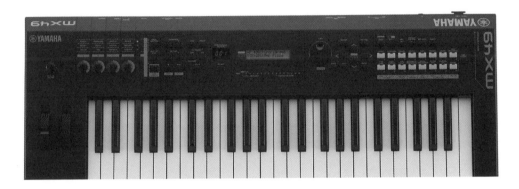

●挑選錄音器材的重點在於使用上簡便與否

準備一個「記錄」聲音的工具。作曲就是從「記錄」開始。若不馬上將浮現心頭的旋律或歌詞記錄下來，不僅容易忘記，也很難讓別人試聽。

用來記錄旋律的錄音工具要注意「從拿出器材到開始錄音為止要花費多少時間」及「是否容易播放」。假設錄音準備作業花太多時間，那些好不容易想到的旋律也會隨著記憶逐漸模糊而來不及記錄下來，此外，不能立刻播放想聆聽的檔案，也會使衝勁消退。而且如果可以馬上「聽到」，也能盡早判斷「是要接著發展後面的旋律，還是重新來過」。

如果只是要記錄浮現腦海的短旋律，手機內建的錄音 App 就足夠使用。

〔簡便方法！〕
用手機的錄音功能或 App 錄音
iPhone 內建 App「語音備忘錄」

這個很好準備！

●之後想朝向專業作曲時該如何「記錄」？

　　「DTM 軟體」具有一項很棒的功能。只要一點一點地輸入內容，就能同時自動演奏幾種真實樂器的聲響。若之後打算「不光是創作短旋律，也想做成完整的樂曲或伴奏」，也可以考慮購入軟體。DTM 軟體除了「Cubase」（Steinberg）這類市售軟體之外，網路上也找得到免費軟體。

　　高效率的做法是，「靈光乍現的旋律用手機 App 記錄，更全面的記錄就用寫譜，或是輸入進 DTM 軟體」，根據用途選擇不同方式。

　　單靠一台手機包辦「發出音高」和「記錄音高」，使用上並不方便，也可以同時用平板或電腦等，多加嘗試看看自己用起來順手的方式。

作曲初學者要遵守的兩項原則

最後是學習作曲上很重要的兩項「原則」。請將心態培養納入技術的一環，耐心閱讀完這個章節。

●培養「作曲腦」，得盡量多創作！

雖然很希望各位先以「創作一首曲子」為目標，不過一旦開始作曲，也有可能發現自己寫的曲子根本就是曾經聽過、儲存在記憶中的某個樂曲。其實，一開始這樣就可以了。就算聽起來像「抄襲」也別放在心上（請見第26頁的專欄），總之先盡量多創作。樂理、知識都以後再學也無所謂。這樣一來，大腦就會逐漸切換成「作曲模式」。

用這種方式將「我要作曲！」的意念徹底灌輸到大腦之後，你的大腦就會留心周遭的人事物，也會開始注意聆聽街頭播放的音樂，而且聆聽的重點也和過往單純身為聽眾的角度有所不同。這就是培養「作曲腦」的第一步。在閱讀本書的過程中，逐漸養成「作曲腦」吧！

●「想像」一下自己想寫的樂曲！

各位想寫什麼樣的曲子呢？就算不經意萌生「來作曲吧」的念頭，若沒有方向也不知道該從何下手。這種時候不妨先設定一個風景或畫面，例如「像○○這種感覺」或「浮現出○○這類情境」，再動手嘗試作曲。也可以把這些關鍵字寫在紙上。

我在製作〈薄櫻鬼〉這款遊戲的主題曲時，會在腦海中鮮明地描繪出主角自身的狀態、周圍的風景、殺伐恐懼氣息和危機重重的處境、以及對未來的希望等。面對正要著手創作的樂曲，心裡頭有畫面及主題（樂曲意涵）很重要。

那麼，各位準備好了嗎？從下一章開始，就要正式傳授「自創曲」的創作方法了！

寫出來的曲子總有其他樂曲的影子!?

　　剛開始作曲時，很容易遇到和別人的樂曲雷同的情況。正因為不具備作曲技巧，所以往往不自覺模仿記憶中自己喜歡的旋律。不過，就算「雷同」，照理說也不會完全一模一樣。那個「稍微不同之處」，有一天就會成為自己的獨特個性。因此，容我再次重述「就算很像市面樂曲也不用太在意，繼續寫更多曲子吧」。

　　順帶一提，世上很多音樂其實都隱藏著過往的音樂元素，但聽起來並不像同一首歌吧？那是因為影響樂曲的元素僅閃現了一瞬間，或者只是擷取原曲精華，在善加運用之下，已轉化成別的東西了。想具備這種能力，需要經驗。而累積經驗的關鍵就是「總之多作曲就對了」。

CHAPTER
2

創作短旋律

Chapter 2
01 | 唱出短旋律

作曲最好的方式，就是從哼唱只有兩個音或三個音的「短旋律」開始。至於不喜歡唱歌的人，可以用App或樂器將腦海中浮現的旋律彈奏出來。

●生活中最常聽到的「短旋律」是大門門鈴聲

出現在各位身邊的「短旋律」，最具代表性的例子就是大門門鈴聲。請看下方譜例，實際用App或樂器彈出音高聽聽看。

■大門的門鈴

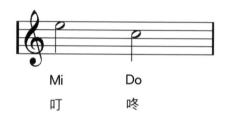

Mi　　　　　Do
叮　　　　　咚

把叮咚這兩個音寫成音符「Mi～Do～♪」，就是一段貨真價實的旋律。反覆出現「Mi～Do～♪」的「樂曲」，在現實生活中也的確有，對吧？這種「簡單組合幾個音符」的旋律很容易朗朗上口。

至於為什麼要將短旋律實際唱出來呢？主要是為了提高創作旋律的能力。比方說實際唱出「Do～Fa～♪」這種短旋律時，會刺激大腦思考「下一個音唱哪一個音較好」，進而達到鍛鍊想像力的效果。有些人會想唱「Do～Fa～，Sol～♪」，有些人會想唱「Do～Fa～，Mi～♪」，照理說會有形形色色的組合。

●唱出只有兩個音高的旋律

下面將按照主題來實際唱唱看。首先是唱只有兩種音高變化的旋律。

■兩個音交替出現的模式

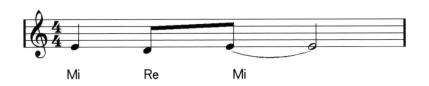

Mi　　　　Re　　　　Mi

■同一個音連續出現的模式

Mi　　Mi　Mi　　　Re　Re　　　Re　Re

上面這些都是單由Re和Mi組成的旋律。可以做出「Mi和Re交替出現」的旋律，也可以做出「連續出現其中一個音（例如Mi、Mi、Mi～♪）」的旋律。請一面思考「下一個音應該唱哪一個音高」，一面唱出來。

Mi～Re～Mi～♪
嗯，我好像有旋律的
靈感了……

●唱出只有三個音高的旋律

習慣唱兩個音高後，就可以挑戰用三個音高來創作「短旋律」並實際唱唱看。

■使用三個音的模式

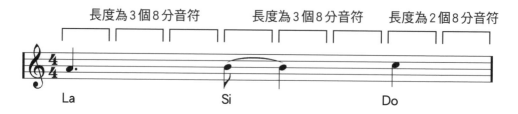

上面是只用La、Si、Do這三個音完成的旋律。有三個音可運用時，創作方法和剛才並沒有兩樣。仍舊是一面想像「下一個音應該是哪一個音高？」一面唱唱看。

然而，初學者看樂譜時最害怕的就是「節奏」，也就是音符和休止符長度的組合。

上面譜例中，第一個La的音符稱做「附點4分音符」，長度等於「3個8分音符」（也就是4分音符+8分音符）。下一個音Si也是「8分音符+4分音符」，同樣的「長度等於3個8分音符」。最後一個音Do是「4分音符」，長度等於「2個8分音符」。

換句話說，如果用8分音符來數算這段旋律，就會變成LaLaLa、SiSiSi、DoDo，實際寫出來就是「La——、Si——、Do—」。這種「附點4分音符」在流行音樂的旋律中很常見，請配合節拍器唱唱看或彈彈看，感受一下這個拍子。

La～～Si～
啊！這個可能是我會喜歡的旋律！

Chapter 2
02 反覆相同的旋律

　　「反覆一段短旋律」是一種手法。同一段短旋律重複兩次以上，就會烙印進人的記憶中，成為「有記憶點的旋律」。

　　比方說將「噠～噠噠～」這段節奏，以「噠～噠噠～、噠～噠噠～」這樣重複幾次。這種反覆的技巧，不光能使用在歌曲旋律上，還可以用於吉他獨奏或前奏旋律等，會特別希望加深印象的地方。

■反覆的範例

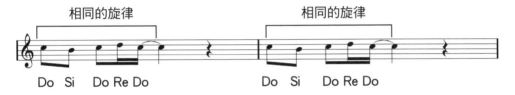

相同的旋律　　　　　　　　　　　相同的旋律

Do　Si　Do Re Do　　　　　　　Do　Si　Do Re Do

　　上面反覆了兩次相同的旋律。這種反覆出現的旋律，經常用於流行音樂的副歌和A段。有些旋律甚至可以反覆到三次。不過，是不是任何旋律都適合反覆，答案則是否定。能產生良好效果的是「好唱的旋律」。如果反覆連珠炮似的快速旋律或一段超級長的旋律，聽起來就會過於冗長、枯燥。

■三三七拍子的節奏

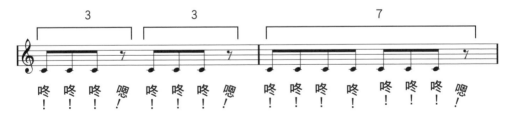

3　　　　　　3　　　　　　　　　7

咚！　咚！　咚！　嗯！　咚！　咚！　咚！　嗯！　咚！　咚！　咚！　咚！　咚！　咚！　咚！　嗯！

　　請回想三三七拍子。咚咚咚！咚咚咚！咚咚咚咚咚咚咚！這個節奏只要聽一次，就會牢牢記住對吧？其實採用這種節奏樣式的樂曲相當多。

Chapter 2
03 │ 只改變一部分音高

接下來試著改變一部分的音高（Pitch）。音高是指「音的高度」。音（音符及休止符）是以「音的長度（節奏）」及「音的高度（音高）」來表示。這裡用前面的「反覆例子」的旋律，來改變一部分的音高。

■改變一部分音高的範例

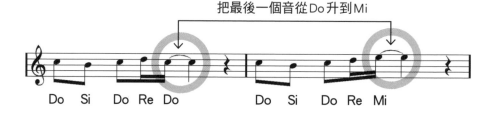

把最後一個音從 Do 升到 Mi

Do　Si　Do　Re　Do　　　　Do　Si　Do　Re　Mi

第 1 小節和第 2 小節的旋律大致上相同（反覆），只是把最後一個音的音高從「Do」升到「Mi」。藉由重複相同的旋律以加深印象，同時，由於改變了最後一個音，因此不至於讓人聽膩。

在反覆的旋律中要更動哪一個音，能看出作曲者的音樂品味。一般來說，如果改變「旋律的最後一個音」，收尾的效果會更好。

更動反覆旋律的一部分，
讓旋律變得百聽不厭。

04 改變全部音高

　　將一段旋律反覆三遍，第二遍和第三遍都保留原來的節奏，但音高全部換掉，也是一種值得嘗試的做法。相較於反覆完全相同的節奏和音高，這種做法更有記憶點，也更容易讓人接受。「有記憶點的旋律」是指會讓人下意識哼唱出來，在腦海中盤旋不去的旋律。

■在反覆時更動音高的範例

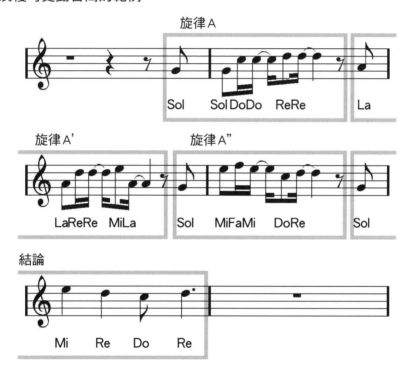

　　反覆三次節奏相同的旋律，每次都稍微改動音高，能替樂曲增添故事性。第四遍的旋律沒有採用反覆，而是改成和前面三遍完全不同的簡潔節奏，藉此營造出「告一段落」及「結論」的印象。

　　小事樂團（Every Little Thing）的〈fragile〉A段，就是採用這種手法的明顯例子。請務必聽聽看。

繼續發展短旋律

　　將一段短旋律繼續發展，就能寫出長旋律。這一節要來說明如何讓「旋律A」在反覆過程中，逐漸變化成「A'」和「A"」的方法。這裡會分別以慢板抒情歌、中等速度樂曲及快節奏樂曲，加以舉例說明。

●慢板抒情歌的範例

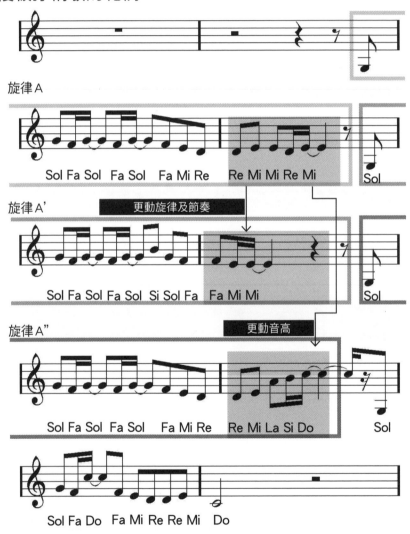

「旋律A」是長度兩小節的旋律，反覆三次後，用代表「結論」的旋律收尾。在反覆的第二遍（旋律A'）和第三遍（旋律A"）中，有稍微更動音高或最後的節奏。此外，A、A'、A"的第1小節是反覆相同的節奏。

●中等速度的範例

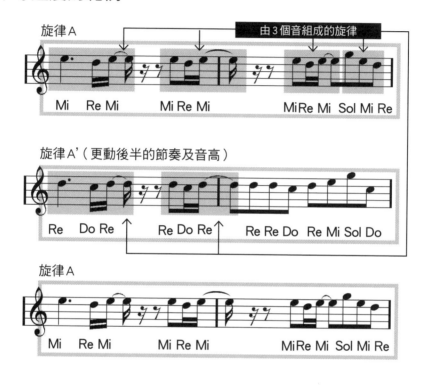

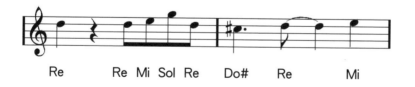

上面範例也是以兩小節構成一段旋律，其實在一段旋律中，還設計了更小單位的旋律。反覆簡單的旋律有時聽起來乏味，但只要像上面範例這樣，在其中發展出細微的旋律變化，便可以擺脫「只是單純反覆」的問題。不過，要是玩過頭，旋律就會變得太複雜，而不容易讓人記住。

上述的旋律結構是「旋律A」「旋律A'」「旋律A」。由於相同的旋律A重複出現在第一句和第三句，所以即使旋律略微複雜，也很容易讓人留下印象。

●快節奏的範例

旋律A

旋律A'

這次是將一段長四小節的旋律重複兩遍。旋律A的前半部（第1和第2小節）及旋律A'的前半部（第5和第6小節）節奏相同，只有音高改變了。若是快節奏的曲子，旋律太短會給人匆促感。相反地，像是副歌等用吶喊方式唱出主張的簡單旋律，短旋律就會有很好的效果。

創作動機（短旋律）的方法

　　截至目前為止所說的短旋律，也就是在樂曲中不斷稍作變化的短旋律，在音樂上稱為「動機（Motif）」。想出一句漂亮的動機，樂曲就能不斷往下開展。但是，若動機的靈感枯竭了，寫出來的旋律聽起來就很勉強，呆板又無趣。

　　因此下面要來說明，從文字創造動機的方法。話語本身就蘊含著節奏，因此不管從什麼樣的話語或文章都可以創造出動機。

例句：「作曲は、なんて楽しい趣味なんだ（作曲，是何等樂趣無窮的愛好）」
（平假名：さっきょくは、なんてたのしいしゅみなんだ）
（羅馬拼音：sa kyo ku wa、na n te ta no shi i shu mi na n da）

　　首先，將上面這個句子拆解成幾個部分。拆解後，便能感受到節奏，創造出動機。拆解時要注意斷句是否容易理解，避免文意破碎。

〔さっきょくは〕〔なんてたのしい〕〔しゅみなんだ〕
〔sa kyo ku wa〕〔na n te ta no shi i〕〔shu mi na n da〕

　　只要幫這個節奏配上音高，動機就完成了。

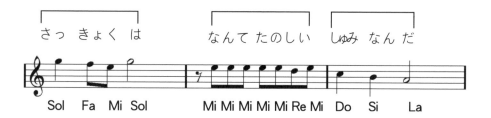

　　雖然目前的歌詞和旋律完全搭不起來（笑），不過只要曲先寫出來，再改填其他歌詞就行了，這不是問題。

接著來進一步應用看看。下面譜例中的旋律，是以剛才的「從文字產生動機」為基底改寫而成。改寫手法可以有連結或刪除一些音符，隨意將幾個音符向前後移動一個8分音符或16分音符。

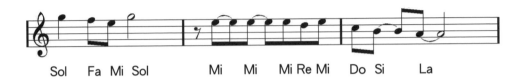

Sol　Fa Mi Sol　　Mi　　Mi　　Mi Re Mi　Do Si　　La

若有餘力，請搭配歌詞實際唱唱看，檢驗一下旋律「是否好唱？」、「會不會太快？」、「有換氣的地方？」等，再來決定最終樣貌。

當創作動機卡關時，便可以適當地借用文章或歌詞的語言聲韻。運用前面學過的音高變化技巧，想必就能做出令人印象深刻的旋律了。

是何等～♪
樂趣無窮～♪

嗯！愈來愈有旋律動機的樣子了！保持這個狀態吧！

CHAPTER
3

思考節奏

01 留意歌曲的節奏

音樂的三大要素是「旋律」、「和聲」跟接下來要講的「節奏」。節奏這個詞用法廣泛，這邊請各位將它理解為「以固定間隔發出聲音的狀態」。

樂譜上，節奏會以「音符及休止符長度（例如4分音符或16分音符）的組合」來表示。像太鼓那樣音高幾乎都一樣的情況，各位自然會認為那是「在敲節奏」。

然而，當音高是不固定的狀態，比方說聽見歌曲的旋律時，可能就不太會注意「歌曲的節奏」。各位以後在看譜或唱歌時，請試著留意「歌曲的節奏」。只要留心節奏，很快就能做出精彩的旋律。

●只用「同一個音」唱唱看

我會參與歌手錄音，並進行配唱指導。通常，我會要求歌手在演唱旋律前，先只用單一音高（例如只唱Sol）並配合歌曲的節奏唸出歌詞。而這項作業就稱為「讀歌詞節奏」。

■讀歌詞節奏的做法

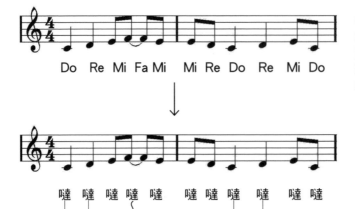

Do Re Mi Fa Mi　Mi Re Do Re Mi Do

噠 噠 噠噠 噠　噠 噠 噠 噠 噠噠

在演唱上面那行的旋律前，先如同下面那行用「單一音高」唱出來，便能掌握節奏。

在讀完歌詞節奏之後，演唱者也會更加注意到節奏。相反地，作曲者必須清楚知道自己寫的曲子是什麼樣的節奏。

「曲子完成後才發現A段、B段和副歌的節奏都長得一樣」，是作曲初學者經常遇到的問題。這樣會太過單調，因此寫完曲子之後，建議至少要用單一音高「將節奏部分」唱過一遍。

●旋律裡強拍、弱拍給人的印象

創作旋律時，意識到「拍子」也很重要。以4拍子的曲子為例，一小節有4拍，其中的第1拍稱做強拍，第2到第4拍是弱拍（4拍子中的第3拍稱為次強拍，功能接近強拍）。

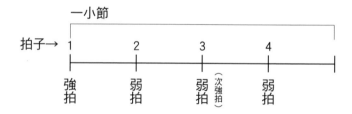

強拍和弱拍在旋律中，各自具備以下功能。

・強拍……重、穩定
J-POP演唱會等場合中，聽眾多半會在第2和第4拍時拍手。

・弱拍……輕、不穩定
演歌或民謠等，聽眾多半會在第1和第3拍時拍手。

在編寫旋律時，根據旋律是強調強拍或弱拍，聽眾對旋律的感受也會發生變化。總是強調弱拍，聽起來就是「輕快但不穩定的旋律」。相反地，一直強調強拍，會給人「穩定卻有點無聊」的感覺。旋律編排要妥善發揮強拍及弱拍的功能，其節奏才能抓住聽眾的耳朵。

02 ┃ 凸顯歌詞的音符

　　4分音符、8分音符和16分音符是接近日常對話的速度。當希望聽眾仔細聆聽歌曲中的文字（歌詞）時，這些音符就能帶來良好的效果。請在腦海中想像一下交談時的節奏。至於「希望聽眾特別注意聽的歌詞」，使用長音符的效果更好。

●對話的速度約相當於每分鐘多少個音符？

　　其實，當歌曲本身的速度（Tempo）不同時，即便同樣是8分音符，快慢也不一樣。因此，接著要說明在不同速度下，哪種音符會符合「對話的速度」。

　　下面速度後面的數字，是顯示出該曲子的速度快慢「在60秒內打幾拍」，數字愈大，速度就愈快。至於速度的正確數字，可以用節拍器等工具（可使用手機App）來確認。

・速度 60～130【8分～16分音符】
・速度 131 以上【4分～8分音符】

　　作曲時要注意，挑選的音符必須能建構出一個最容易聽清楚歌詞的速度。若歌曲的速度在100左右，就算將歌詞配上16分音符，聽起來一連串的文字也不會不自然。此外，若在歌詞的結尾譜上悠緩的音符，聽者也比較容易聽懂。下面譜例中，合適的速度差不多是170。

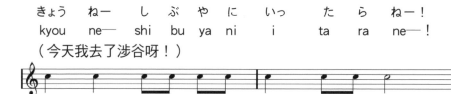

●把對話的速度轉換成旋律

將文字轉換成旋律的訣竅就是「要比實際對話再稍微慢一點」。原因在於，必須讓聽眾在聽歌時，立刻就能聽懂「旋律」和「歌詞」。由於平常對話的速度太快，因此很難聽取所有的歌詞。

あなたと　はじめる　このそらで
a na ta to ha ji me ru ko no so ra de
（我倆緣分開始的這片天空下）

Mi Fa Mi Re　Do La Do Re　Mi Re Mi La　Mi

上面譜例的速度是190。這樣一來，語速要用8分音符較自然。不過，如同上述所說，速度要設稍慢一點，聽眾才能順暢無礙地理解歌詞，所以改成4分音符會比較容易聽懂歌詞的內容。

對於特別重視歌詞的歌手或歌曲，這種手法的效果很好。我提供給若旦那（湘南乃風）的歌曲〈那就是幸福〉（それを幸せと呼ぶ），在創作副歌時就是採用這種手法。

●讓旋律更貼近歌詞的技巧

比方說先有詞（只先完成歌詞的狀態）的時候。當配合歌詞來作曲時，可以先用4分音符和8分音符架構整首曲子，再將部分音符替換成長音（Long Tone）或細碎的音符。

接著用實際例子來說明。首先配合歌詞「あなたのため」（為了你來著想），以8分音符為主簡單地進行音符排列。

■1 配合歌詞編寫節奏

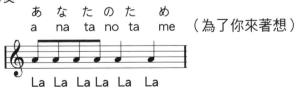

あ　な　た　の　た　め
a na ta no ta me （為了你來著想）

La La La La La La

第一步是配合文字，只譜寫上節奏。接著是加上音高。

■2 配合文字加上音高

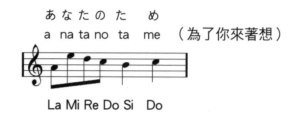

加上音高這項要素之後，再挪動各音符的位置，把音拉長或縮短。

■3 加強想要凸顯的地方，完成所有細部調整

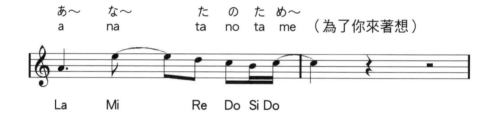

上面譜例是完成後的旋律。重點在於「ため～（ta me～，為了）」這兩個字。我會想把「ため～」的「た」改成短促的音符，因此這裡把4分音符換成16分音符。在思考「ため」這兩個字時，發現它和「ためた（ta me ta，積攢了）」、「ためす（ta me su，嘗試）」一樣，感覺「た（ta）」這個字的咬字速度快，因此才會決定改成16分音符。此外，開頭的「あ（a）」這個字，也希望寫成可以放聲高歌的旋律，因此改成較長的音符（附點4分音符）。

只要像這樣抱持著明確的意圖進行編排，就能譜出貼合歌詞的旋律。

用節奏表現「不穩定」

　　一首歌曲必須包含各式各樣的場景。從頭到尾都能安心聆聽的歌曲或許也不錯，但如果有幾個不穩定的地方，後面就能創造出「呼～！」這樣大大鬆口氣的安心感（穩定）。

　　要使穩定／不穩定的感受更加明確，可以採用名叫「切分音（Syncopation）」的手法，移動平常擺放重音（Accent，要加重力道發出的音）的位置。

■切分音

　　例如，在全部用4分音符寫成的旋律中，將其中一個音符往前挪動一個8分音符的長度，這就是切分音。下面來看旋律的實際範例。

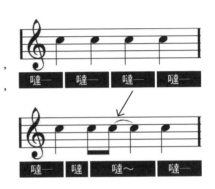

■實際範例1　往前挪

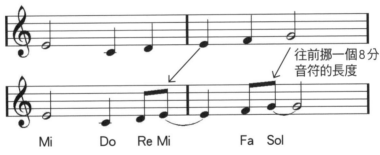

Mi　　　Do　　Re Mi　　　Fa　Sol

往前挪一個8分音符的長度

旋律的節奏會變成這樣

　　主要由4分音符編寫成的旋律，聽起來雖沉穩，卻少了一點刺激，一切都可以預期，也容易讓聽者感到乏味。因此，範例1移動了一個8分音符的長度，嘗

試幫旋律加點變化。在調整之後，那帶有一種出乎意料、好似要跌倒般的節奏，就會幫樂曲增添色彩。而這個色彩正是「不穩定」，在平穩中創造刺激感的元素。

　　在編寫旋律的節奏時，建議基本上要用較多的「穩定」元素來架構曲子，偶爾像這樣放入切分音，添加「不穩定」的色彩。如同前一頁的譜例，把音符向前挪動改成切分音，就能增加樂句的動能和驚喜感。

■實際範例2　往後挪

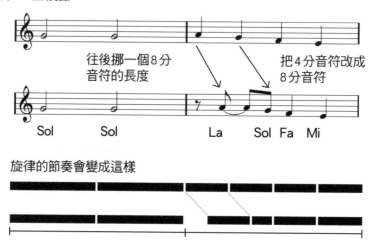

　　範例2將第2小節的第一個4分音符往後挪。這樣調整之後，開頭就會出現一個休止符，這個休止符會使聽眾不由自主地發出「唔！」一聲，可以帶來緊張及刺激。

　　此外，把音符往後挪，自然也會影響到後面的其他音符。緊接在後的音符該不該縮短，或跟著往後挪，還是直接刪掉等，是考驗作曲者的音樂品味。這裡選擇將4分音符改成8分音符，後面的音符則維持原本的狀態。

Chapter 3
04 | 奇數的「魔法」

　　我們來思考一下旋律中的音符該如何分配（本書稱為「音符配置」）。

　　那麼先來看「一句旋律，也就是由數個音符組成一個小動機之後，會帶來何種感受」。當然，不可避免也包含了筆者個人的斷定和偏見，但簡單來說「奇數」較容易抓住聽眾的耳朵。那些名曲或很多節奏樣式，應該多半都是由「3」這個數字所構成。

●以奇數構成的暢銷金曲副歌

　　以下這些歌曲的「副歌第一句」，都是令人印象深刻的樂句，共通點都是由「3」或「5」等奇數所構成。當條列出來之後，就會發現以奇數原則來進行音符配置的名曲相當多。當然，採用偶數音符配置的名曲也不少。

■以「3」組成的歌曲範例

〈TOKIO〉　澤田研二
〈traveling〉　宇多田光
〈潮聲的回憶〉（潮騒のメモリー）　小泉今日子
〈大家來跳舞〉（おどるポンポコリン）　B.B.QUEENS
〈振袖和服〉（ふりそでーしょん）　卡莉怪妞
〈無限重播〉（ヘビーローテーション）　AKB48
〈Butterfly〉　木村KAELA
〈Let It Go〉　收錄在電影《冰雪奇緣》
〈WON'T BE LONG〉　BUBBLEGUM BROTHERS
〈Let It Be〉　披頭四（The Beatles）
〈櫻花（獨唱）〉（さくら）　森山直太朗

　　這些曲子當中，似乎是中等速度到快速的歌曲占了多數，因此可以說3的音符配置，用在中速到快速的歌曲能帶來不錯的效果。

■以「5」組成的歌曲範例

〈櫻桃〉（さくらんぼ） 大塚愛
〈Melissa〉（メリッサ） 色情塗鴉
〈櫻色〉（さくら色） Angela Aki
〈不可思議的冒險〉（魔訶不思議アドベンチャー） 收錄在電視動畫〈七龍珠〉
〈戀愛革命21〉（恋愛レボリューション21） 早安少女組
〈Hello, my friend〉 松任谷由實
〈ORION〉 中島美嘉
〈蕾〉 可苦可樂
〈Secret of my heart〉 倉木麻衣
〈儘管愛是放縱任性的 我唯獨不願傷害你〉（愛のままにわがままに 僕は君だけを傷つけない） B'z
〈DEPARTURES〉 globe
〈無論何時。〉（どんなときも。） 槇原敬之

　　副歌開頭的音符配置是「5」的歌曲從快歌到抒情歌都有，種類豐富。畢竟文字數比「3」多時，音符組合的選擇也會隨之增加，就算速度慢也比較容易譜寫。

組合旋律的節奏

　　現在要來思考實際作曲時，如何編寫「旋律節奏」的方法。本書介紹的作曲法，是以創作演唱曲為目標，因此可以根據「文字」的節奏來編寫。

●拆解文字，架構音符配置

　　若只用前面提到的「3」或「5」的原則，寫出來的歌曲難免會很雷同。這種時候就要像三三七拍子那樣，藉由有規則性地組合音符配置，來編寫一句動機，就能做出高品質的旋律。

　　第一步可以先練習拆解文字，架構音符配置。舉例來說，一句五個字的歌詞，其音符配置可拆成「3+2」。例如：秋田県（あきたけん，a ki ta ke n，秋田縣），就可以分成「あきた・けん」（3+2）。運用這種分配文字的方式會讓創作更容易，十分推薦各位使用。

■將「あきた・けん」分成3+2個音符

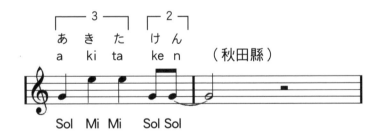

　　實際上，「あきた・けん」這句日語的標準聲調是，「あ(a)」較低、「きた(ki ta)」較高。而譜例的旋律起伏也符合這個規則。文字的聲調和旋律的音高沒有非得一致不可，但若是「希望聽眾仔細聽歌詞」的地方，採用這種手法便能發揮效果。

●以8分音符為單位來劃分一小節，再加以排列組合

這裡就用8分音符來數算一小節。手邊放一個節拍器（或App）會比較方便。編寫旋律時，若將一小節切成八等分來譜寫節奏，就能寫出具有規則性的旋律。下面來看實際範例。

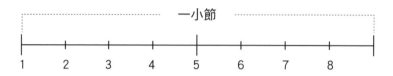

■以「8分音符」為單位劃分一小節所寫出的旋律

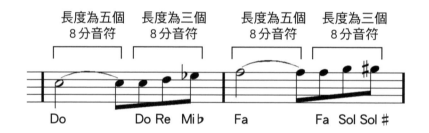

開頭的長音持續了「五個8分音符的長度（2分音符+8分音符）」，緊接著後面搭配「三個8分音符」。請模仿這種方式，用8分音符來劃分一小節並創作旋律。

當然，也可以用16分音符，將一小節切成十六等分加以組合。只是，這麼一來音符數量會變多，情況也比較複雜，所以建議一開始先以8分音符為基本單位，並在這個旋律的基礎上，以16分音符為單位將音符前後挪動，多方嘗試看看。

思考要將一小節切成幾塊，就像玩拼圖，很有趣。

縱型、橫型的旋律

在我的想法中，會將旋律分為「縱型旋律」和「橫型旋律」，粗略分類如下：

縱型旋律……以重複樂句（Riff）為主組合而成。
橫型旋律……長而悠緩的動機。

●縱型旋律是短樂句的反覆

縱型旋律是將重複樂句（短旋律）這類簡短樂句一再反覆的類型。重複樂句是指不斷反覆演奏的短旋律。這種技法經常做為吉他或合成器等的伴奏型態，出現在硬式搖滾（Hard Rock）、迪斯可（Disco）歌曲等廣泛的樂風中。主要用於中速到快速的歌曲上，這種短旋律是以清晰流暢、又具高低起伏的音符所構成，因此若重複出現，便能使聽眾熟悉旋律，激發興奮情緒。

順帶一提，縱型旋律的唱歌方式，不太用「滑音（Glissando）」（從比目標音高低的音滑上去的唱法），較適合直直地唱。

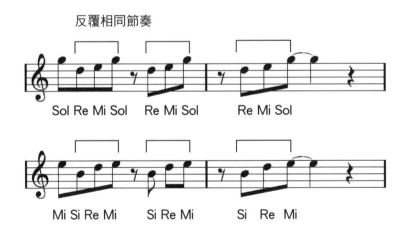

節奏相同的短動機不斷反覆出現，是縱型旋律的特徵。前半部的「Re、Mi、Sol」和後半部的「Si、Re、Mi」這兩組旋律，就呈現出重複樂句的樣態。

●橫型旋律是長動機

橫型旋律常用於抒情歌，屬於一個動機就長達大約四小節的類型。換句話說，它裡面包含了各種短旋律。

這種類型適合添加滑音等技巧，情緒澎湃地放聲高歌。初學者通常特別不擅長創作「長動機」，因此接著就來介紹長度為四小節的動機。這裡採用先銜接幾個短樂句，再以四小節做為一個單位反覆演奏的方法。

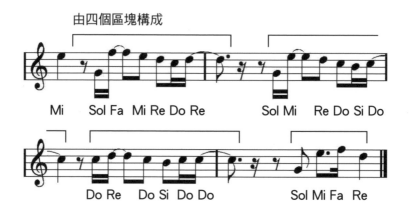

上面是長度為四小節的橫型旋律。使用了四個小動機，並加以組合完成一個長動機。在抒情歌等需要仔細傾聽歌詞的歌曲中，將幾個這種小動機相接，善用動機和動機之間的休止符來醞釀沉默的氛圍，也不失為一種好方法。若休止符使用得當，也能拉高下一句動機的期待感，引發聽眾的興趣。

創作一個
完整段落

A段+B段+副歌就是一個完整段落！

接下來要將短動機擺到一旁，來嘗試創作比較長的樂曲。

首先來看一下一般 J-POP 歌曲的「結構（分段）」。在建構歌曲的概略設計圖上，結構極為重要。雖然並不存在嚴格的規則，不過在流行樂或搖滾樂中，多數樂曲在創作時應該都是採用下面這種結構。

■歌曲結構 · 一個完整段落

IN（前奏）
A（A段）
B（B段）
C（副歌或C段）

到這裡稱做「一個完整段落」，也就是曲子的「第一遍」。長度差不多90秒收尾。至於整首歌的結構則如下面的範例。

■歌曲結構 · 整首歌

[第1遍] IN — 1A — 1B — 1C — 間奏
[第2遍] IN — 2A — 2B — 2C — 間奏 — D※
[第3遍] 3C — 結尾

在抒情歌或中等速度的歌曲中，常見的模式如同上方所示，在第2次副歌結束後，還有一個「D段」。D段這部分是全新的旋律，作用在於襯托後面緊接的「最後一次副歌」，使其情緒更澎湃、更鮮明。多為適合放聲高歌的旋律，也是它的特徵。一首歌的時間長度受到速度（Tempo）的影響，但在製作時多半是以4到5分鐘左右為基準。

譯注
※D段在日本一般稱為「大サビ」，只出現在最後一遍副歌前面，功能類似於橋段（Bridge）。

02 不同音程帶來的效果

作曲時也一定要考慮「音程（Interval）」。音程就是「音和音之間的（相對）距離」，用「度」這個單位來表示。

此外，經常有人把「音的高度」叫做音程，這是錯誤的，音的絕對高度稱為「音高（Pitch）」。

●音程用度來數算

度的基本原則是，「在數算時，全音階上的起始音是1度，第二個音是2度，第三個音是3度……以此類推」。自然音階（Diatonic Scale）是音階（一組按規則排列的音）的一種，這裡暫且把它當做「Do、Re、Mi、Fa、Sol、La、Si、Do」這八個音。

例如「Do、Re、Mi、Fa、Sol、La、Si、Do」，從Do開始數算到每個音之間的距離則如下圖所示。實際用文字描述時，講法會是「Mi是從Do往上數算3度的音」。

■以「Do」為基準來數算度數

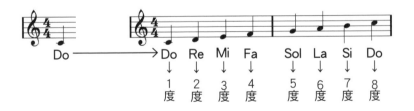

此外，從1度（下方的Do）到完全8度（上方的Do）的距離，稱為「一個八度（Octave）」。

●只要在音程上下工夫，旋律就會有「感情」！

旋律會因為「從前一個音到下一個音中間經過了幾個音程（也稱做音的跳躍）」，而帶給聽眾不同的印象。只要多一點心思在音的跳躍上，也能讓旋律富有「感情」。那麼就來實際運用音程，做出在5度到7度之間「往上走」的音程動態。

■5度音程（從Do到Sol）

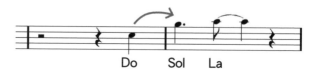

5度跳躍的聲響有種略微空洞、哀愁的感覺。請配合情境加以運用。5度音程經常用在快歌上。

■6度音程（從Do到La）

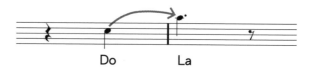

6度跳躍不僅好唱，又有記憶點。由於聲響聽起來自然，不管用在歌曲的哪個部分都很合適。在演唱能展現優美聲線的抒情歌上，6度音程是歌手較好唱的音程。

■7度音程（從Do到Si）

7度跳躍的聲響非常哀愁，適合用於抒情歌等類型的歌曲。不過，使用上須特別注意它與和弦（將在第六章中說明）的相配度，所以也是不易處理的音程。

各位覺得如何？這些跳躍的音程，聲響給人的感受都不一樣，對吧？除了上述音程以外，完全8度（相隔一個八度）、9度（高一個八度上的2度）等也都分別具有不同的效果。特別是9度跳躍的聲響（如果從Do數算，就是高一個八度的Re），帶有成熟洗鍊的氛圍，很值得嘗試看看。

03 | 了解一個完整段落中的情感起伏（Ａ段）

現在的J-POP多採用以下這種結構。

〔前奏〕─〔Ａ〕─〔Ｂ〕─〔Ｃ（副歌）〕

　　接著要來思考在一個完整段落（Ａ段、Ｂ段+副歌）裡，「歌詞中的情感」該如何跌宕起伏，及如何受到旋律的影響。

●Ａ段說明背景情況！

〔1〕情感的傾向
→淡淡地娓娓道來

　　Ａ段是負責〔情況說明、敘述日常〕。這部分要交代天氣是熱或冷，心情是開心或悲傷、以及主角和主要對象身處的立場。基本上是情感表達較不激烈的段落，當然也有例外。

〔2〕音域及文字的節奏
→日常對話的節奏

　　好比在說一則故事，若挑選速度相當於日常對話的音符，編寫出接近對話的節奏，就能讓人聽清楚歌詞，留下印象。

〔3〕注意音程的設計
→接近對話的語調

　　Ａ段要如上述所說，用接近日常對話的音程，唱出「說故事」的感覺。假如音符之間的音程太大，敘述的語調就會變得不自然。

　　舉個例子，若將「しぶやにいった（shi bu ya ni i ta，去了涉谷）」這句話配上音符。

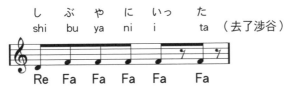

幫歌詞譜上旋律時，讓「音的起伏接近對話語調」是基本原則。舉個例子，「とおくにみえるかげろうのゆらぎ（to o ku ni mi e ru ka ge ro u no yu ra gi，遠遠望見晃蕩的海市蜃樓）」這句話，就會呈現出下面這樣的起伏。

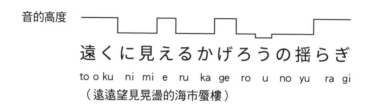

●思考A段的旋律

現在就來實際寫A段。第一步是寫短旋律，並加以發展，然後以一般A段的長度，也就是八小節為目標進行組合（當然也可以更短或更長）。

下面譜例是A段的範例。音符的間隔不會太長，也接近說話時的音高（以女性歌手為對象）。大量使用同一個音符，讓填詞更容易。

了解一個完整段落中的情感起伏（B段）

B段是很容易就能幫一首歌曲添加變化的部分。在A段說明完情況後，緊接著B段會放入主角的信念或心情。

●B段展開變化、回憶、暗藏的決心

創作B段的方法，主要分成三部分來思考。這裡的說明範例並不代表所有情況，但只要按照這樣來思考，寫旋律應該並非難事。

〔1〕B段的前半部
　→回想或進一步說明情況

當A段的文字數量很多，都是用8分音符或16分音符時，B段就可以善用長音和細碎音符來寫旋律。就像是當一個人陷入回憶，也就是試圖想起某個記憶時，往往嘴上會不自覺地說「那個……，對了！」。

〔2〕B段的中間部分
　→暗藏的決心

找到了自己內心的答案。一旦找到之後，就會想快點說出答案，對吧？因此，一開始先填進細碎的音符，後面再放長音。換句話說要和B段的前半部相互對稱。

〔3〕進副歌前
　→讓心情和緩下來

要進副歌前，先讓心情和緩下來，簡潔道出邁向副歌的決心。這裡要用4分音符或8分音符等這種比較悠緩的音符，並在維持節奏不變的狀態下運用切分音，例如「我　要　說　了　」這種語氣一般，寫成較緩慢的音符組成。這樣就幫B段收好尾了。

●思考B段的旋律

現在來創作B段。試著用音符來表現情感起伏。和A段一樣從短旋律發展起，一定寫得出來。

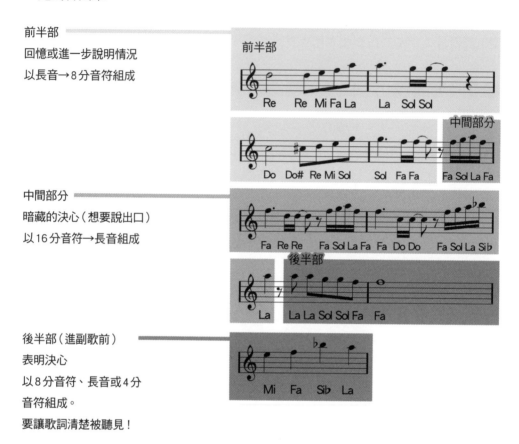

前半部
回憶或進一步說明情況
以長音→8分音符組成

中間部分
暗藏的決心（想要說出口）
以16分音符→長音組成

後半部（進副歌前）
表明決心
以8分音符、長音或4分
音符組成。
要讓歌詞清楚被聽見！

B段也完成試作版了。前半部以長音開頭，再用8分音符如爬階梯方式往上走，接著反覆一次這段流動沉穩的節奏動機，中間部分採用16分音符也以爬階梯方式往上走之後，再拉一個較長的音，並將類似的節奏動機重複三遍。後半部則由8分音符及長音組成，採用能夠凸顯歌詞的音符。

在最後一小節把自己內心的結論交託給四個音，以4分音符來表現。以具有規律的4分音符所組成的旋律，在日常生活中也很常用。舉例來說，四周吵雜的情況下，只要有人喊「安　靜　一　點　」，耳朵自然就會聽見這句話。這種手法在吸引聽眾注意力時相當有效。

05 了解一個完整段落中的情感 起伏(副歌)

　　終於來到副歌了。副歌是將至今深埋內心卻渴望傾吐的話語說出來的地方。若以電影譬喻,就是高潮所在。最震撼人心、最令人感動的場景。反過來說,沒辦法觸動內心、情感文風不動的副歌就不及格。要以聽了會內心澎湃不已的旋律為目標。

●C段(副歌)是靈魂的吶喊

　　音的跳躍是副歌常用的手法。比方說,假設有一個人吶喊著「唔唔唔～哇──!」,這段聲音聽起來會像從低音爬到高音。副歌,正可說是靈魂的吶喊。

●副歌要留意的七個要點!

　　副歌是否易懂也很重要。雖然並不會只因為副歌寫得好就變成一首好歌,但在A段、B段接力堆疊情緒之後,到了副歌卻功虧一簣,肯定會令人感到失望。

　　因此,這裡要介紹能讓副歌易懂又情緒激昂的七個技巧。不過,若是把所有技巧都使用在一首歌上,寫歌應該不會順利。使用時,請根據自己想創作的曲風挑選適合的技巧。

1.使用音符的跳躍。

2.最想說的話,要使用能讓文字清楚被聽見的音符。

3.16分音符的切分音這類短促音符能夠表現出緊張感。

4.在一堆短促音符中,若突然跳躍到高音會很難唱,這一點須特別留意。

5.高音的長音最適合用於表現激昂的情感。

6.反覆幾次節奏相同的短旋律,能讓人容易記住。

7.掌握「音符走向可預測的部分占八成,出乎意料的部分占兩成」的原則,旋律的流動聽起來就會很勻稱悅耳。

依據上述重點譜出的旋律如下（速度預估在90左右）。

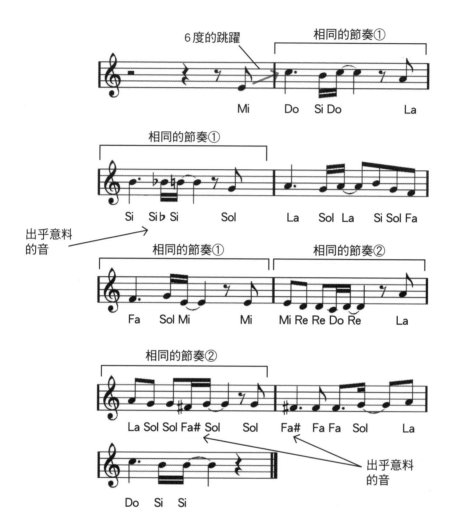

　　一開頭就從Mi跳了6度到Do，氣勢十足地展開副歌。第2到第3小節是反覆相同節奏的旋律。透過只改變音高，慢慢降低音域的手法，讓旋律產生在開頭跳躍激發熱情後又逐漸冷卻的感覺。

　　此外，分別出現在第3小節的「Si♭」、以及第7到第8小節的「Fa#」，之所以這樣設計，其目的在於營造出乎意料的氣氛，創造觸動人心的因素。如此一來，聽起來是不是多了一種無以名之的哀愁感。

　　至於為什麼會給人出乎意料的感覺呢？那是因為這些音刻意使用了不在「音階」上的音。不過各位先了解到這點就好。

CHAPTER
5

什麼是
有感情的旋律？

Chapter 5
01 | 唱得出來的旋律和
唱不出來的旋律

　　在寫演唱曲時一定要提醒自己，所寫出來的曲子必須是「人能夠演唱」。聽起來雖然理所當然，但如今都用電腦（透過DTM軟體等）輸進音符，有時候確實會寫出旋律困難到讓人懷疑「根本不是給人唱」的歌曲。

■**機械性旋律的範例**

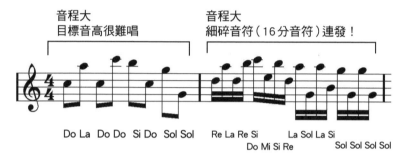

音程大
目標音高很難唱

音程大
細碎音符（16分音符）連發！

Do La　Do Do　Si Do　Sol Sol　　Re La Re Si　　La Sol La Si
　　　　　　　　　　　　　　　　Do Mi Si Re　　　Sol Sol Sol Sol

　　儘管曲子的速度也會有影響，但上面譜例的相鄰音符間隔很遠，很難演唱。尤其，後半部的音是一連串16分音符跳來跳去，除非是擅長約德爾唱法※的人，不然多半練不起來（笑）。

　　若是給「初音未來」這類由Vocaloid軟體打造的虛擬歌手演唱的話，這種拼命三郎似的旋律或許可行。但想創作的歌曲是不分男女老幼、大多數人都能朗朗上口的話，就不適合這樣做。受到大眾廣泛傳唱的歌曲，應該是「任何人都唱得了的旋律」，也是「好記又令人感動的旋律」。我想那大概就是人類創造旋律的最高境界。

Do La Do Do
Si Do Sol Sol……
（嗚嗚，好難唱！）
Re La Si Do Mi Si……
（太快了來不及唱！）

譯注
※ 約德爾唱法（Yodeling）是一種快速並重複進行胸聲及頭聲間轉換的大跨度歌唱形式，可以產生一串高到低，低又到高，高再到低，反覆循環的聲音。這種人聲技巧在全世界許多文化中都可以見到。

02 先寫曲時隨口哼唱的文字

創作演唱曲時，分為先有詞（先寫好歌詞）及先有曲（先寫好曲）兩種方式。哼唱創作就是「先有曲」。但實際唱出文字會比較容易譜上旋律，所以這裡要來介紹當先有曲時，什麼樣的「歌詞」適合使用在隨口哼出的旋律上。

●用一個字唱時的文字特性

將下方旋律實際用「LaLaLa」、「NaNaNa」或「DaDaDa」唱出來，再相互比較看看，聽起來的感受應該差很多。

[LaLaLa]……聲音的立體感和聽起來的感覺都很自然，因此最常用的大概就是這個「LaLaLa」。不管是快歌或抒情歌都適合！

[NaNaNa]……聲音的立體感和聽起來的感覺較柔和。節奏的輪廓容易變模糊，適合抒情歌等能展現柔和聲線的歌曲。

[DaDaDa]……聲音有立體感也有穿透力，旋律節奏顯得分明。最適合搖滾和快歌。

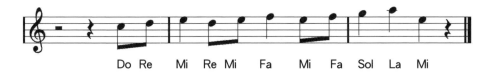

Do Re　Mi Re Mi　Fa　Mi Fa Sol La Mi

●或配上暫時用的歌詞來唱

先配上暫時用的歌詞，看起來就會更接近成品的樣貌。什麼語言都無所謂，只要自己唱起來順口就好。附帶說明一下，配上英文歌詞的優點是，旋律的節奏和音符會顯得更加清晰明確。說不定還能像桑田佳祐（南方之星的主唱）那樣，把原本只是「隨興發想的英文」，直接變成歌詞的一部分。（我認為桑田在哼唱時，腦中就已經想好歌詞的最終樣貌了。）

了解發聲原理及留意呼吸

要用哼唱作曲的話，就避不開「發聲」。作曲時考慮到發聲的機制也很重要。發聲就是用位於喉部的聲帶來控制從肺部流出的空氣，以產生聲音。請注意以下這些事項。

〔吸氣〕……將空氣吸進肺部的動作。吸入量會影響聲音的持續時間。也有一邊吸氣一邊發聲的唱歌方式。

〔吐氣〕……發出聲音時主要進行的動作。吐出多少空氣會影響音量、音準及聲音的持續時間。

吸／吐這兩個動作，合起來就稱為「呼吸」。

在思考旋律時，要考量到呼吸。話說我常聽到那種「不知道該在哪裡換氣的旋律」。這也顯示出似乎很多人在作曲時都不會親自實際唱唱看，而只是用電腦輸入音符來創作旋律。

■沒地方換氣的旋律

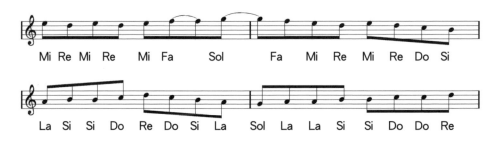

Mi Re Mi Re Mi Fa Sol Fa Mi Re Mi Re Do Si

La Si Si Do Re Do Si La Sol La La Si Si Do Do Re

在長達四小節的旋律中，可以換氣的地方是一次都沒有出現。這種音符連綿不絕的歌曲沒辦法給人演唱。就算是用電腦創作旋律，也一定要實際唱唱看，才會知道「要在哪裡換氣比較好」。也就是要替這段旋律，加上可以換氣的地方。

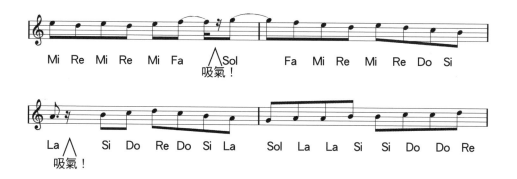

　　想寫連續出現大量音符的旋律時，至少要像這樣空出16分休止符或32分休止符的空白，製造吸氣的時機。不過，其實目前的音符還是太多，必須再大刀闊斧地調整，刪去一些音符，並加上長音和休止符。

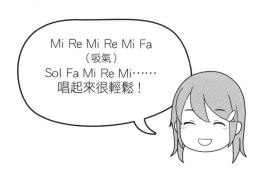

Chapter 5

04 編寫旋律時要考量唱歌的方式

　　人的唱歌方式也會影響旋律。大家平時或許很少注意到這件事，現在就來仔細思考一下。

●上滑音會變多的地方

　　實際唱歌時，要在開口的瞬間就發出正確音高，其實相當困難。一般都會採取從「稍低的音高」朝「目標音高」滑上去的唱法。特別是唱長音或在高音區徘徊時，經常會添加滑音。

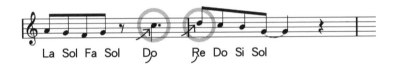

La Sol Fa Sol　Do　Re Do Si Sol

加入上滑音後實際使用的音高

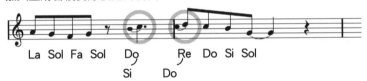

La Sol Fa Sol　Do　Re Do Si Sol
　　　　　　　Si　　Do

　　像這樣用在「高音」和「休止符後面的音」，是代表性用法。例如要發出「高音Do」時，通常會先瞬間發出比它低半音的「Si」，再把音高滑上去。

　　只不過，在旋律中添加上滑音，往往容易導致目標音高的唱出時間點會稍有延遲。

●各母音的發聲速度不一樣

　　日語是由「子音＋母音」所組成，而不同母音的發聲速度也不一樣。

就體感上，「あ（a）」是從喉嚨前面發聲，「お（o）」則是從喉嚨深處。實際發出「あ（a）」、「い（i）」、「う（u）」、「え（e）」、「お（o）」看看，「あ（a）」的發聲速度是不是比較快呢？

如上述所說，由於「あ行」的發聲速度（「あ（a）」、「か（ka）」、「さ（sa）」、「た（ta）」、「な（na）」……）比較快，在編寫旋律時，歌詞裡「あ（a）」比較多的地方，旋律就不用上滑音；而「え（e）」、「お（o）」這類發聲速度較慢的關係，把旋律寫成上滑音反而好唱。換做是「先有詞」──先寫詞再作曲時，這個層面也要考慮進去。

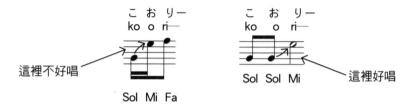

例如，副歌的歌詞是「こおり〔ko o ri，冰〕～♪」。因為三音節的母音是「o、o、i」，是發聲速度較慢、不好唱快速行進的音符。在作曲時就得特別下工夫，要寫在好唱的音域，不要忽然飆高音，也要避免把節拍寫得太過急促。

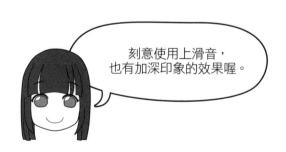

刻意使用上滑音，
也有加深印象的效果喔。

Chapter 5
05

考量唱歌音域

　　了解一般男性及女性的「發聲音域」也很重要。尤其，只要先掌握住「最低音」和「最高音」，就能創作出好唱又自然的旋律。若是以自己要唱為前提，建議先了解自己到底可以從哪個音唱到哪個音。

　　在表示音域時，會用「C1（Do1）」的方式來標示音高。「Do、Re、Mi、Fa、Sol」分別稱為「C、D、E、F、G」，請先熟記這種叫法。至於後面的數字則表示音高位在哪一個八度，數字愈大，代表音愈高。

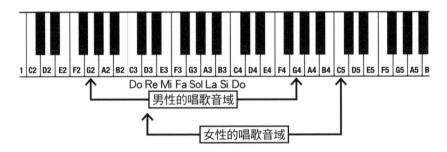

[男性]……成年男性的音域一般最低到G2，最高至G4，跨度約兩個八度。如果是專業歌手，也有人可以用真音唱到女性音域中的C5。在需要放聲高歌的副歌等處，可以善用G4附近的高音做出良好效果。

[女性]……最低到D3，最高至C5。如果是音域寬廣的歌手，或許最高可以唱到E5附近。副歌等請善用B4、C5附近的音。

●唱歌與講話的音高

　　聽眾最容易辨識文字的音高，就是日常對話中使用的「講話時的音高」。當希望聽眾用心聆聽歌詞時，若使用對話的音域，人的聽覺也更容易接納。饒舌（Rap）歌曲就會刻意選用這個音域來編寫。

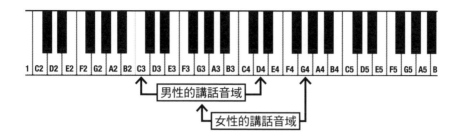

因為是講話，最高音和最低音之間的範圍通常會比真音的音域狹窄。雖然因應情緒張力的需要也會用到更高的音域，但希望清楚傳達出歌詞的時候，多半還是落在這個音域範圍裡。這張圖可做為創作旋律時的參考。

●考量真音與假音的交界（換聲區）

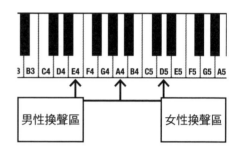

真音和假音的交界，稱為「換聲區」。善加發揮真音和假音各自的特色，就能在作曲時巧妙地運用具備延展性的假音。這種假音是合成器的旋律所表現不出來的音質。特別是女性的假音，可以替樂曲添加一種「天空感（我個人發明的形容）」。

每個人的換聲區略有出入，也會受到旋律的影響而改變。有時候是因為超過真音的（高音）臨界點才切換成假音，有時候則是因為旋律或歌詞的詮釋需求刻意轉換成假音。日後在聽歌時，要特別留意歌手是在哪個時機從真音切換成假音。

●混合了假音及真音的混聲

有一種像是混合了假音及真音的唱歌方式，叫做「混聲（Mixed Voice）」。使用這種唱法時，即使唱到高音也能維持住強勁的力度。在硬式搖滾及動畫歌曲中，有許多歌手都採用混聲。在作曲時把混聲唱法也納入考量，將「A4」、「B4」附近的超高音放進男性唱的旋律中，說不定相當有趣。

Chapter 5
06
將「情感」直接運用在旋律上

　　在參與歌手錄音時，我經常會要求歌手「想像自己是演員！」、「用演戲來詮釋歌曲」。即使旋律一樣，一邊哭一邊唱出來的歌聲就顯得極為悲傷。人類的情感非常豐富，不加以善用在歌曲上就太可惜了。

　　在創作旋律時也一樣，擁有「彷彿在笑的旋律」或「彷彿在哭的旋律」這種想像很重要。即使是「先有曲」也是如此，在尚未填詞的狀態下，用這種意象先編寫出旋律，後面在填詞時也會比較順利。

　　下面將介紹可以激發想像力的方式，協助各位將情感化為音符或旋律。

■1 哭
〔意象〕　　　　　　〔暫時用來唱唱看的歌詞〕
悲傷／哀愁　　　　　擺出好似在哭的表情，唱
「嗚嗚嗚嗚嗚嗚……」、「嗚哇—」

■2 笑
〔意象〕　　　　　　〔暫時用來唱唱看的歌詞〕
快樂／開心　　　　　擺出笑臉，唱「哈哈哈哈—」、
「呵呵呵呵」、「啊哈哈哈」

■3 怒
〔意象〕　　　　　　〔暫時用來唱唱看的歌詞〕
激動／痛苦　　　　　皺眉擺出臭臉，唱「氣氣氣氣」、
「唔啊啊啊」、「混帳———！」

CHAPTER
6

配上和弦來
妝點旋律

旋律的背景會配上伴奏。而伴奏的基礎是「和弦（和音）」，也就是呈現出和弦變化的「和弦進行」。學習和弦時，建議身旁準備一個鍵盤或一把吉他等能夠發出和音的樂器，閱讀時可以一面彈奏書中提供的樂譜。

●音高相異、兩個以上的音相互重疊的狀態，就是「和弦」

在音樂中，一個音稱為「單音」。而音高相異、兩個以上的音相互重疊的狀態稱做「和弦（和音）」。在鋼琴或吉他這些樂器上同時彈出多個音的演奏，就稱為「和弦演奏」。

作曲時主要使用的和弦是重疊三個音的「三和音（Triad）[1]」和重疊四個音的「四和音（Tetrad）[2]」。最具代表性的三和音，就是由「Do、Mi、Sol」組成的和弦「C」。四和音的例子則有由「Do、Mi、Sol、Si」組成的和弦「Cmaj7」（唸做C Major Seven）等。

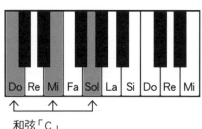

和弦「C」
由Do、Mi、Sol 所組成

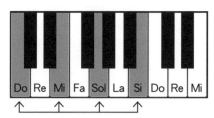

和弦「Cmaj7」
由Do、Mi、Sol、Si 所組成

●複習度數

接著要進一步說明第55頁提及的度數。度數有「大」、「小」、「完全」這些表示方式，是顯示出音程的正確距離＊。這些單音在組成和弦時，做為基準的音稱為「根音（Root）」。前面提到的C或Cmaj7，做為基準的音是Do（也就是C），所以和弦名稱也是以C來命名。再來請看一下這兩個和弦的組成，分別是「1度、大3度、完全5度」及「1度、大3度、完全5度、大7度」，如右頁圖。因為和弦的種類相當多，本來就不可能立刻全都記住，所以不能馬上理解也沒關係。

譯注
※1「三和音」為日本說法，定義相當於中文「三和弦」。
※2「四和音」為日本說法，第四個音可能是六度也可能是七度，中文常用的七和弦屬於四音的一種。

原注
＊音程的正確距離要用半音來數算。半音和度數不同，由於不數算起始音，因此數算方式是從Do到Do#才算一個半音，從Do到Re算兩個半音。有些音程儘管度數相同，但以半音數算時距離卻不同，這種情況就會加上「大」或「小」以示區別。這裡不深入探究，先記住就可以。

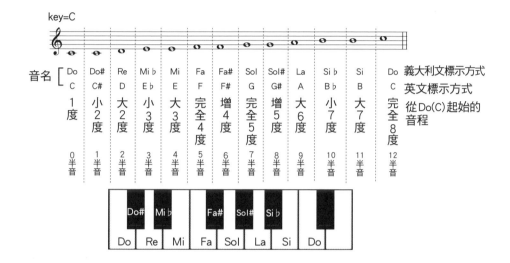

音名	Do C	Do# C#	Re D	Mi♭ E♭	Mi E	Fa F	Fa# F#	Sol G	Sol# G#	La A	Si♭ B♭	Si B	Do C	義大利文標示方式 英文標示方式
	1度	小2度	大2度	小3度	大3度	完全4度	增4度	完全5度	增5度	大6度	小7度	大7度	完全8度	從Do(C)起始的音程
	0半音	1半音	2半音	3半音	4半音	5半音	6半音	7半音	8半音	9半音	10半音	11半音	12半音	

COLUMN

「DoReMi～」是哪國語言？

　　「Do、Re、Mi、Fa、Sol、La、Si」其實是義大利文。在英文中Do是用C表示，Re是D，而Mi是E，以此類推出「C、D、E、F、G、A、B」。和弦的名稱會依根音而改變，使用英文來表示。也就是說，和弦「C」的根音就是Do。此外，在日文中則是「ハ、ニ、ホ、ヘ、ト、イ、ロ（ha ni ho he to i ro）」，「ハ長調（大調）」就是「C major」，而「ト短調（小調）」就是「G minor」。

義大利文標示方式：Do　Re　Mi　Fa　Sol　La　Si　Do
英文標示方式：　　C　　D　　E　　F　　G　　A　　B　　C
日文標示方式：　　ハ　　ニ　　ホ　　ヘ　　ト　　イ　　ロ　　ハ

02 大和弦與小和弦

　　和弦大致分為「大和弦（Major Chord）」及「小和弦（Minor Chord）」這兩種。寫好的旋律在配上大和弦或小和弦之後，聽起來的感受也會非常不同。

　　那麼，大和弦及小和弦的組成音究竟是用何種方式堆疊呢？這裡先說明三和音（三和弦）。另外，音高會以「半音」為單位上下移動。「#」代表向上移半音，「♭」則代表向下移半音。

大和弦是
1度（根音）+大3度+完全5度

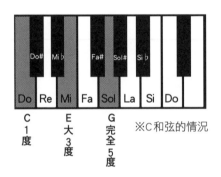

C
1
度

E
大
3
度

G
完
全
5
度

※C和弦的情況

小和弦是
1度（根音）+小3度+完全5度

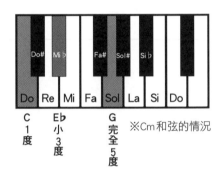

C
1
度

E♭
小
3
度

G
完
全
5
度

※Cm和弦的情況

　　分辨和弦是大或小的關鍵在於，正中央的「3度音」。根音是「C（Do）」時，只要正中央的音是大3度（Mi），和弦就是「C（精確來說是C Major）」。如果把Mi降半音變成小3度（Mi♭），和弦就會是「Cm（C minor）」。

　　請分別用樂器彈奏出來，或利用DTM軟體聽聽看。使用大3度的前者C Major和弦（Do、Mi、Sol）聽起來是明亮的聲響，而使用小3度的後者C minor和弦（Do、Mi♭、Sol）則不同，聽起來是灰暗的聲響，請實際確認一下。

03 | 最重要的自然和弦

　　基本上，要替旋律配上樂器伴奏時，和弦是不可或缺。在歌曲進行中，和弦會不斷持續改變。這個不斷變化的過程就稱為「和弦進行」，各樂器基本上都是配合和弦進行在演奏。

　　和弦與旋律之間有密切的關係，彼此並非全然獨立。把一段旋律使用的音階，以固定音程組合後產生的和弦，就稱為「自然和弦（Diatonic Chord，或稱順階和弦）」。自然和弦在作曲上非常重要。若因為和弦太多不知道該用哪個而煩惱的話，就可以先「使用自然和弦來作曲」。

　　在一個調（Key）裡有七個自然和弦。調與音階不是本書的重點，這裡就不詳細說明，請各位先記住「C、D、E、F、G、A、B」這些大調（Major Key）樂曲和「Cm、Dm、Em、Fm、Gm、Am、Bm」這些小調（Minor Key）樂曲的創作方式。

●三和音（三和弦）的自然和弦

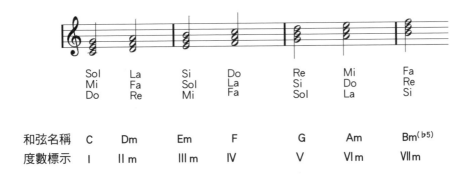

	Sol Mi Do	La Fa Re	Si Sol Mi	Do La Fa	Re Si Sol	Mi Do La	Fa Re Si
和弦名稱	C	Dm	Em	F	G	Am	Bm⁽♭5⁾
度數標示	I	IIm	IIIm	IV	V	VIm	VIIm

　　上圖是調為「C」時的七個自然和弦（全都是三和音）。把C大調音階（Do、Re、Mi、Fa、Sol、La、Si、Do）的每一個音分別當做根音，往上堆疊3度音和5度音就能得到這七個自然和弦。基本上，用C大調音階創作出來的旋律，會使用上圖中的自然和弦來為旋律配和弦。

每一個調都有七個自然和弦。每個自然和弦分別由哪些音程所組成，則採用羅馬數字「Ⅰ」、「Ⅱ」來表示，這種表示方法稱為音級名稱（Degree Name）。在編寫和弦上，音級名稱極為重要，請多加留意。

■只要把和弦「移一下」就行！

一開始時，可以憑感覺來配和弦，要多加嘗試並排除錯誤。光是想到要把C或D等和弦全部背起來，可能就令人一個頭兩個大。不過，實際上只要以一定間隔往左右移動，就能得出另一個和弦，非常簡單。請實際在鋼琴或吉他上彈彈看。

和弦C 和弦Dm

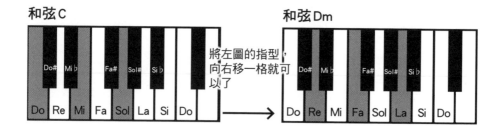

將左圖的指型，向右移一格就可以了

●七和弦的自然和弦

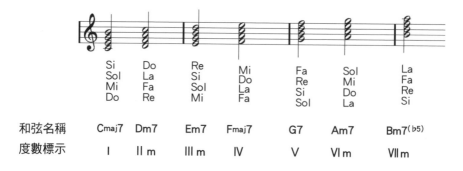

和弦名稱	Cmaj7	Dm7	Em7	Fmaj7	G7	Am7	Bm7(♭5)
度數標示	Ⅰ	Ⅱm	Ⅲm	Ⅳ	Ⅴ	Ⅵm	Ⅶm

七和弦，就是前面介紹的三和音再加一個7度音（7th）所組成的和弦。7度音會賦予和弦深度，散發出華麗氛圍，亦能替旋律帶來複雜的聲響。

在大調的自然和弦中，會出現大和弦加上大7度音組成的「大七和弦（Major Seventh Chord，例：Cmaj7）」，小和弦加上小7度音組成的「小七和弦（Minor Seventh Chord，例：Em7）」，以及大和弦加上小7度音組成的「屬七和弦（Dominant Seventh Chord，例：G7）」這三類。

其實還有另一種七和弦，那就是小和弦加上大7度音組成的「大小七和弦（例：Cmmaj7）」。不過，現階段不用理會沒關係。其他還有很常使用的「dim7」、「6th」、「add9」等同樣屬於四和音的和弦，由於這些名稱在持續作曲的過程中自然會慢慢記住，所以現在不需要一口氣塞進大腦裡。

儘管四和音的名稱令人有些眼花撩亂，總之只要善加運用七和弦，就能編出漂亮的和弦進行。

■七和弦也是移一下就行

各位可能以為多了一個音情況會變複雜，其實一樣是「維持相同間隔左右移動」而已。請用手邊的樂器或App實際彈出聲音。相較於三和音，是否有感受到聲響更有深度了？

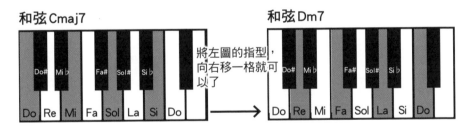

和弦Cmaj7　將左圖的指型，向右移一格就可以了　和弦Dm7

指型不變，只要移動一格，就能按出下一個和弦了呢！

04 標示和弦名稱的基本規則

　　和弦名稱的標示有各種規則，不過如同前面提及，普通的大和弦、小和弦及七和弦只要「左右移動」，就能產生好幾個和弦。下面只介紹最基本的原則，請牢記在心。

■以七和弦為例，檢視「和弦名稱標示」的規則！

　　包含了7度音的四和音和弦「七和弦」，是經常用於多種樂風、超級重要的和弦。下面以它為例，來看一下和弦名稱的命名方式。

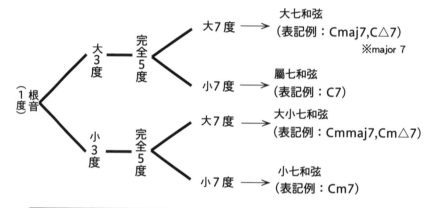

・1度音（根音）是和弦名稱的基本。
・3度音是大或小，決定了和弦的大小。

　　這兩點是基本中的基本，小和弦（小3度）會如「Cm（C minor）」所示，在以根音表示的和弦名稱後方加上一個小寫的「m」，大和弦則什麼都不加。例如只寫一個「C」就代表是大和弦。

　　七和弦則會因為「7度音是大或小」，如上圖所示，再區分成四種。具體來說，使用大7度時會寫成「maj7」或「△7」（讀做major 7），小7度則單寫一個「7」就可以了。

　七個自然和弦可分為「主和弦（T：Tonic）」、「屬和弦（D：Dominant）」和「下屬和弦（S：Sub-dominant）」這三組，功能各自不同。以「C」調為例，下圖最上面的羅馬數字是音級名稱。C調以外的樂曲原則也都一樣，直接替換就可以。

度數	I	II	III	IV	V	VI	VII
組別	主和弦（T）	下屬和弦（S）	主和弦（T）	下屬和弦（S）	屬和弦（D）	主和弦（T）	屬和弦（D）
三和音	C	Dm	Em	F	G	Am	Bm（♭5）
四和音	Cmaj7	Dm7	Em7	Fmaj7	G7	Am7	Bm7（♭5）

　主和弦的聲響具有「穩定感」，適合用來做為樂曲開頭或結束的和弦。屬和弦是「不穩定」的聲響，具備渴望向主和弦移動的特性。下屬和弦介於主和弦及屬和弦之間，可以朝主和弦，也可以朝屬和弦那一組移動。

　和弦進行常見的例子是以下這種模式：從穩定的主和弦開始，經過有點不穩定的下屬和弦，並朝不穩定的屬和弦前進，然後再回到穩定的主和弦。當寫好的旋律不曉得該配上什麼和弦時，套用這組模式也不失為一個方法。

●功能相同的和弦就可以相互代理

　同一組裡的和弦可以相互替換（＝代理），稱為「代理和弦」。舉例來說，可以將原本是C和弦的地方換成同樣在「主和弦」這組中的Am和弦，也可以將一個和弦分割成兩個和弦。接下來會舉出代理和弦的例子。

■代理和弦使用範例1　題材〈古老的大鐘〉

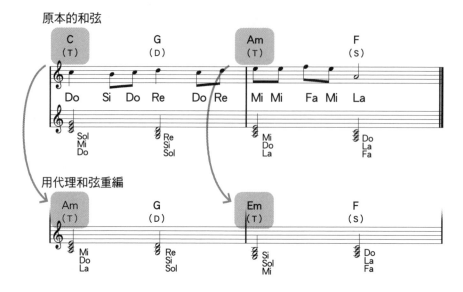

　　第1小節的C是「主和弦」，所以換成同一組的Am。替換後的旋律聽起來更悲傷了，對吧？第3小節的Am→Em也是同樣的做法。重編後的和弦進行中，和弦的根音是La→Sol→Mi，不斷往下降，營造出一種莫名的灰暗氣氛。再彈一次原本的和弦，應該就會發現當中的差異。

■代理和弦的使用範例2　題材〈小星星〉

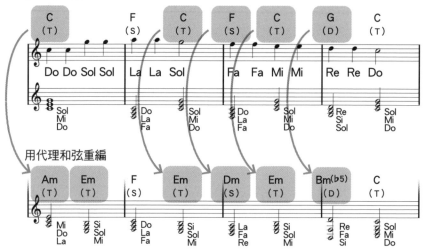

前面第 1 小節的 C，分割成同為「主和弦」的 Am 和 Em。這裡也同樣是把大和弦換成小和弦，悲傷氛圍倍增。這麼一來就讓人更想把整首改成悲傷歌曲了，因此第 2 小節第三拍的和弦也從 C 換成 Em，第 3 小節的 F 也換成 Dm。

可以像這樣一一變換和弦，也是代理和弦的有趣之處。

●擁有共同音的和弦也可以彼此替換

除了上述提及同一組的和弦可以相互替換之外，另一種情況是「和弦的組成音中，共同音多的和弦」之間，多半也可以彼此替換。使用代理和弦後，即便是同樣的旋律也能產生截然不同的氣氛。不光如此，例如只想出四小節的和弦進行時，也可以把下面的四小節用代理和弦替換，再下面的四小節則再改成其他的代理和弦等，利用這種方式便可以不斷延伸。

在和弦編寫的抽屜裡儲存了多少工具，會大大影響作曲及編曲的表現能力。「含有共同音的和弦」很多，這裡只先介紹基本的幾個。

■具備共同音、可相互替換的和弦

基礎和弦	與基礎和弦之間有3個共同音 3	與基礎和弦之間有2個共同音 與左邊的和弦有3個共同音	與基礎和弦之間有2個共同音 與左邊的和弦有3個共同音
C	Am7	Fmaj7	F#m7(♭5)
D	Bm7	Gmaj7	A♭m7(♭5)
E	C#m7	Amaj7	B♭m7(♭5)
F	Dm7	B♭maj7	Bm7(♭5)
G	Em7	Cmaj7	C#m7(♭5)
A	F#m7	Dmaj7	E♭m7(♭5)
B	G#m7	Emaj7	Fm7(♭5)

Chapter 6
06 創造「不尋常」的實踐技巧

若只用基本的自然和弦來作曲，怎麼寫也很容易寫出相似的樂曲或類似的和弦進行。

因此，要使用前面說明過的代理和弦來編曲。還有，這裡要來說明寫出「催淚」或「打動人心」的旋律，可以使用的「和弦技巧」。

●把小和弦換成七和弦

運用這種手法，可以替原先的和弦進行增添激昂或積極的感覺。請回頭看C調的自然和弦。裡面的小和弦是Dm（Ⅱm）、Em（Ⅲm）和Am（Ⅵm）。如果把這些小和弦都換成七和弦，聽起來會有什麼感覺呢？請實際彈奏，或用DTM軟體等，聆聽比較看看。

■把Dm（Ⅱm）換成D7（Ⅱ7）

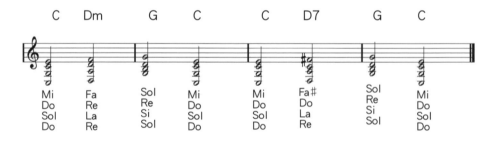

第1～2小節是原本的和弦進行，第3～4小節是將小和弦替換成七和弦後的和弦進行。把Dm改成D7，就出現了一個不包含在C大調音階中的音。這個音是從Fa（F）變成的Fa#（F#）。和弦是D7時，可以用在旋律上的音也會隨之變成Do、Re、Mi、Fa#、Sol、La、Si、Do。

希望各位注意的是，不用勉強在旋律裡加進Fa#也沒關係。就算只有周遭的情景改變，聽起來的感受也會跟著產生變化。

■把Em（Ⅲm）換成E7（Ⅲ7）

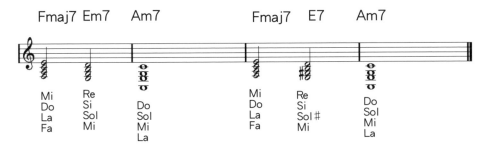

這裡也請聆聽比較一下第1～2小節與第3～4小節。這種手法在流行音樂中最為常見。請務必欣賞小格佛華盛頓（Grover Washington Jr.）的〈Just the Two of Us〉。各路音樂人都曾受到這首歌的影響。這裡在把Em7換成E7時，出現了一個不包含在C大調音階中的音，Sol（G）的音變成了Sol#（G#）。這樣一來，這段旋律可以運用的音就變成Do、Re、Mi、Fa、Sol#、La、Si、Do。順帶一提，這組音階叫做「A和聲小調音階（A Harmonic Minor Scale）」。

■把Am（Ⅵm）換成A7（Ⅵ7）

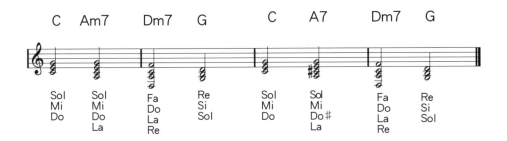

仔細聆聽第1～2小節與第3～4小節並相互比較。這也是一種極為常用的手法。把Am7改成A7時，出現了一個不包含在C大調音階中的音。Do（C）會變成Do#（C#）。改成和弦A7後，可以用在旋律中的音變成Do#、Re、Mi、Fa、Sol、La、Si、Do#。

●把大和弦換成小和弦

C調的自然和弦中，大和弦有C（Ⅰ）、F（Ⅳ）和G（Ⅴ）這三個。把這些換成小和弦。採用這種手法可以替和弦進行增添哀愁感。

■把F（Ⅳ）換成Fm（Ⅳm）

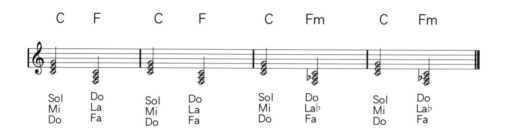

用心聆聽並比較第1～2小節與第3～4小節。作曲初學者或感到自身作品總是千篇一律的人，請務必嘗試這個範例。尤其，因為從C向F移動的進行不只出現一次，所以光是把這個F改成Fm，你聽！很明顯就有哀愁感了，對吧！把F換成Fm時，出現了一個不包含在C大調音階中的音，La（A）的音會變成La♭（A♭）。而這段旋律可以使用的音，就變成Do、Re、Mi、Fa、Sol、La♭、Si、Do。

■把G（Ⅴ）換成Gm（Ⅴm）

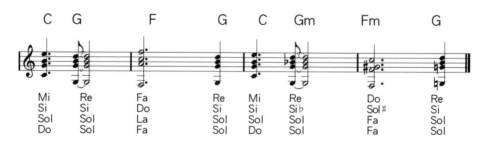

請聆聽比較看看第1～2小節與第3～4小節，這也變哀愁了，對吧！把G改成Gm時，出現了一個不包含在C大調音階中的音，Si（B）變成了Si♭（B♭）。這時，旋律能夠使用的音會變成Do、Re、Mi、Fa、Sol、La、Si♭、Do。

07 轉調能為樂曲添加繽紛色彩

　　轉調，就是在一首樂曲中改變調。雖說世上也很多從頭到尾都維持同一個調的樂曲，但作曲有一定水準或專業作曲者，自然會開始運用各種技巧，好比說只在副歌轉調，使氛圍霍然轉變，或在第三遍轉調拉高歌曲情緒等。

　　如果在樂曲中使用「轉調」，改變了調之後，音階及和弦也都必須配合「轉調後的調」而變化。下面就來說明轉調的基本知識。

●轉調造成的音階變化

　　調改變，代表可以用在旋律上的音階也會跟著改變。具體來說，是以下圖這種感覺改變。

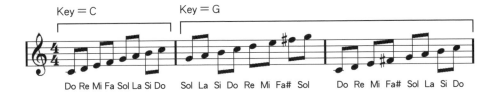

　　如上方譜例所示，調是C時，用在旋律的音階是C大調音階「Do、Re、Mi、Fa、Sol、La、Si、Do」。在這個譜例中，第2小節以後的調就變成了G（＝轉調）。調是G時會用的音階是「Sol、La、Si、Do、Re、Mi、Fa#、Sol」。應該可以聽出氛圍明顯轉變了。

●自然和弦的變化

　　調改變，代表可以用的和弦也會改變。換句話說，第77頁圖的自然和弦，只要調有所變化，這七個自然和弦也全部會跟著變。

　　就算只是從C調變成G調，七個自然和弦也會全部改變，如下頁圖所示。

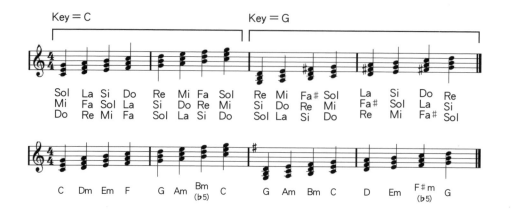

樂譜中的第一行前半和第二行前半完全相同。若把調從C換成G後,不光是音階,自然和弦也會改變。替旋律配和弦時,請注意這一點。

CHAPTER
7

替歌詞譜上
旋律

Chapter 7
01 | 先有詞再譜曲

在先有詞的狀況下作曲，將有助於提高作曲能力。自己寫詞再譜曲也可以，請他人提供詞也行。這裡要解說在先有詞的狀況下，作曲有哪些訣竅。

順帶一提，筆者在編寫AKT秋田電視台開台50週年紀念歌曲〈未来へ〉（朝向未來）的主題曲時，就是先有詞。

〈未来へ〉
歌曲與作詞：Yummi
作曲、編曲：四月朔日義昭

●通常會先有詞的情況

當製作的是合唱曲、社歌、演歌、吉祥物主題曲等時，通常先有詞的情況比較多。除此之外，歌詞字數很多或歌詞傳達的訊息很強烈、又或是旋律的動機樣式簡單的作品，也常是先有詞後譜曲的情形。

此外，旋律的音程變化較少的饒舌或口白，通常也是先有詞。

●從歌詞推導出曲子的結構

以先有詞來作曲時，首先要仔細閱讀歌詞。接著，替歌詞加上「結構」。歌詞中一定藏有「適合分段的地方」，要先找出這些地方在哪裡。

該做的有以下三件事。其中最關鍵之處在於，是否能辨別哪裡是副歌。

①第一遍到哪裡？要能清楚辨識出來。
②【A段】、【B段】和【副歌】分別是哪裡？從歌詞推想。
③自行替歌詞標上【A段】、【B段】和【副歌】。

分配字數

這裡要來思考「替歌詞分配旋律」。

●考量說話的速度和語調

文字蘊含語調。在作曲時，雖然沒有一定得遵照說話時的語調高低來寫旋律，但如果不能傳達出歌詞的意涵，就失去歌曲本身的意義了，所以還是必須花點心思留意這件事。此外，也要考慮到音符的速度、曲速等。

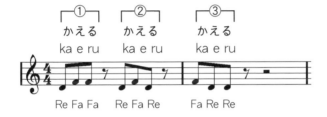

例如，日語的「かえる（ka e ru）」這個詞，便有幾個不同的意思，而不同意思的詞又有各自的速度和語調。從上圖來看，若以語調進行分類，①是「カエル（青蛙）」或「変える（改變）」，②是「飼える（飼養）」，③則是「帰る（回去）」或「返る（歸還）」[※]。

●音符的分割

「一小節裡放的音符長度與組合」將決定「一小節能放的字數」。「字數多」時，通常也會用分割音符的方式來處理，細節後面會說明。

把8分音符分割成兩半

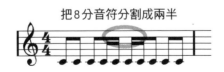

譯注
※日文重音以每個音的音高高低來呈現，以本文為例，青蛙「かえる」及改變「変える」的語調是「低高高」（⎿‾‾）；而飼養「飼える」的語調是「低高低」（⎿‾⏋）；還有回去「帰る」及歸還「返る」的語調是「高低低」（‾⏌＿），符合譜例上各自配的旋律「Re Fa Fa」及「Re Fa Re」、「Fa Re Re」。

放進八個容易填詞的8分音符，就可以分配八個字。不過，如果想在一小節中放進十個字，就必須將其中幾個音符分割成16分音符等。

●拗音、長音和促音

當歌詞有「ゃ(ya)」、「ゅ(yu)」這類拗音、「な—(na—)」這類長音或「ハッ(ha)」這類促音(縮小的っ「つ唸做tsu，小っ表示停頓一拍」)時，不一定是一個日文字對應一個音符。這種情況中，把兩個字或三個字配上一個音符往往更為自然。

範例：「修学旅行でちょっとアレした(校外教學時有點那個)」

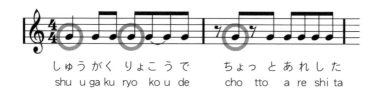

<table>
<tr><td>しゅ</td><td>う</td><td>が</td><td>く</td><td>りょ</td><td>こ</td><td>う</td><td>で</td><td></td><td>ちょっ</td><td>と</td><td>あ</td><td>れ</td><td>し</td><td>た</td></tr>
<tr><td>shu</td><td>u</td><td>ga</td><td>ku</td><td>ryo</td><td>ko</td><td>u</td><td>de</td><td></td><td>cho</td><td>tto</td><td>a</td><td>re</td><td>shi</td><td>ta</td></tr>
</table>

　　要注意「しゅう(shuu)」、「りょ(ryo)」和「ちょっ(cho)」這類的發音是否適合只放一個音符。在上方譜例中，「しゅう」、「りょ」和「ちょっ」等雖然包含了兩個或三個字，但也全都配上一個音符。依照這種方式處理，咬字的韻律會更接近講話。

實作！拆分文字練習

　　先有詞再作曲時，必須先確認每一句歌詞該如何拆分。光是做好這一個步驟，就可以說旋律的節奏完成了。這裡會舉幾個歌詞的例子，一步步帶領各位學會分配音符，譜寫出旋律。雖然書中會附上樂譜供各位參考，但請務必自己練習。

■拆分文字練習①

「それだけで」（字數：5）
（光靠那樣）

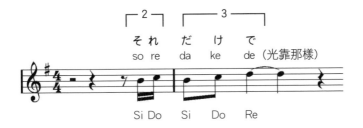

　　以2：3的方式拆成「それ」和「だけで」。「それ」設計成弱起拍（Auftakt，弱起拍是指旋律不從「第一拍」開始，而從「前面一小節的中間」開始）。「それ」配上16分音符，「だけで」則用8分音符或更長的音符，透過拉長音來凸顯「それ」的速度感。如果想強調「哀愁」等這種強烈的心情，建議可使用弱起拍或短促的音符。

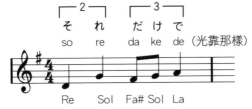

　　將「それ」譜上4分音符，賦予文字一種用「寬大心胸」包容涵納般的意象。音符長短與心情之間的關係，是先有詞再作曲時必須仔細思量的重點。

■拆分文字練習②

「たそがれの」（字數：5）
（黃昏的）

以4：1的方式拆成「たそがれ」和「の」。「たそが」用4分音符，「れ」用8分音符，「の」則用比全音符長的長音。我認為這種組合中的長音能夠表現出「正好適合回首『來時路心境』的時光」。

■拆分文字練習③

「いつか見た日に」（字數：7）
（某天曾見過的太陽）

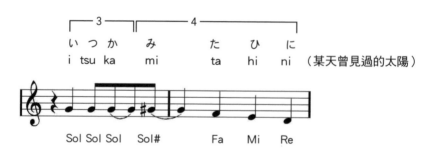

以3：4的方式拆成「いつか」和「みたひに」。要把旋律寫成從一小節最前面開始的節奏樣式很簡單，但聽起來往往單調。這種時候若在開頭放入一個4分休止符，除了可以空出換氣時間，也能帶給聽眾一點寬裕感。

不間斷的音符會讓人產生壓迫感，感覺一直處在緊張狀態。因此，記得也要適時放進休止符。

■拆分文字練習④

「世界中の」(字數：6)
(世界上的)

以3：3的方式拆成「せかい」和「じゅうの」，並把「せかい」設成弱起拍。
這是典型的進副歌前的弱起拍樣式。

同樣是3：3的分配方式，只是所有歌詞都用4分音符。「即便是快歌也想清
楚傳達歌詞」的地方，就適合用這種均等、和緩的音符。

■拆分文字練習⑤

「あなたのために歌います」(字數：12)
(為了你而唱)

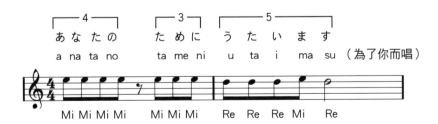

以4：3：5的方式拆成「あなたの」、「ために」和「うたいます」。用這麼好懂的拆法（按照斷字方式拆分），歌詞就能聽得很清楚。音符也全用8分音符平均配置，讓歌詞更容易被聽見。

■拆分文字練習⑥

「毎日がパラダイスではいられない」（字數：17）
（不可能天天置身天堂）

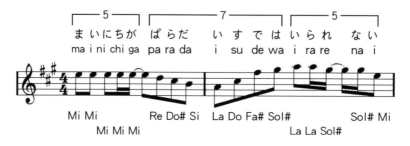

拆成「まいにちが」、「ぱらだいすでは」和「いられない」，換句話說就是「五七五」的俳句樣式。俳句或短歌都是採奇數，例如5、7等，三三七拍子等也是一樣。由此可見，日本人相當習慣用奇數編排的節奏。

■拆分文字練習⑦

「朝食べようとした昨日の残り物なくなっていた」（字數：25）
（原本打算當做早餐的昨日剩菜不見了）

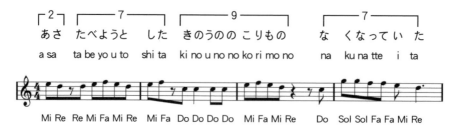

拆成「あさ」、「たべようとした」、「きのうののこりもの」和「なくなっていた」。速度設定在140，以8分音符為主編寫成長度為四小節的旋律。

當字數很多時，拆分方式的可能性也會隨之增加。還可以靈活運用長音或休止符的位置，將樂句拉長到八小節左右。相反地，使用急促音符縮短到兩小節左右也可行。

■拆分文字練習⑧

「そんなあなたに頷いた。でも足音さえ聞こえない」（字數：17）
（對著那樣的你點頭。但連腳步聲都悄然無聲。）

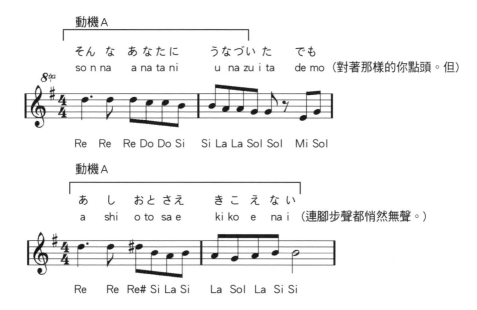

基本上以8分音符為主加以組合，反覆兩次相同的節奏動機，只有最後一個音符的長度不一樣。然後改變一部分旋律的音高，表現出「時間的流逝」。

順帶一提，這首曲子是由我作曲，收錄在聲音訓練DVD《絕對不會喉嚨沙啞的唱歌方式！聲音訓練聖經》（ALFANOTE出版）中（請掃下方QR code）。

演唱：間地まどか
作詞：吉田顯　作曲：四月朔日義昭

難以譜曲的歌詞，特徵有這些！

　　從「作曲這層意義上」來說，歌詞確實有好壞之分。具體來說，怎麼樣的歌詞是「不適合作曲的歌詞」呢？

　　我以前曾有機會幫業餘人士編曲，詢問後得知對方是先有詞再譜曲。但實際聆聽之後，卻完全分不出A段從哪裡到哪裡，哪裡開始是副歌，於是我只能用編曲技巧設法蒙混過去。乍聽之下很酷，但其實根本不曉得該將這首曲子往哪個方向編⋯⋯說實話是一次很糟糕的經驗。

　　直接講重點，很難譜曲的歌詞會有以下這些問題。創作時想要先寫詞再作曲，將作曲擺在後頭的各位，請務必參考一下。

A段、B段和副歌的分段混亂

　　是指連作詞者本人都不清楚怎麼劃分段落的情況。這也是作詞新手常犯的毛病。這種時候，可能要改歌詞重新取得平衡，或硬是劃分出A段、B段和副歌。

第一遍和第二遍的結構完全不同

　　這種情況真的很多。這並不是歌詞寫得不好，而是第一遍明明有「A段、B段和副歌」，但到了第二遍卻是「A段反覆兩次和副歌」，這樣一來會陷入「和弦與旋律無法銜接」的窘境（苦笑）。這種時候，就必須重新寫第二遍的和弦進行，或加一些巧思把音樂連接起來。

字太多

　　舉例來說，俳句的規定字數是五七五，但第一句卻有六個字，就是「字太多」。事實上並沒有規定幾個字就是太多，不過可以打個比方來加以說明。假設一小節裡原本可以用8分音符放進八個音符，卻因為歌詞而變成一小節裡必須塞九個字的情形。這種時候雖然可以用16分音符把音加足，或把一個字挪到下一小節，但必須採取這類對策，就可以說是「字太多」了。

　　要避免字太多，就不能往一個小節塞太多字，所以必須有良好的文字分配品味。訣竅在於實際唱出來，聽聽看是否自然再進一步判斷。

CHAPTER
8

從和弦進行
寫旋律

Chapter 8

01 同一段旋律配上不同和弦，感覺就不同

　　作曲不可或缺的元素，就是第六章的主題——和弦。「旋律聽起來的感覺」，會根據所使用的和弦而產生巨大變化。

　　首先，以簡單的旋律為例，請各位聆聽並比較配上不同和弦時，旋律的聲響聽起來有什麼改變。

●反覆同一段旋律，不斷改變和弦

　　在旋律同為「Do、Mi、Sol」的條件下，使用各種和弦來伴奏看看。建議一面實際彈奏鋼琴或任何可發出音高的樂器，一邊哼唱出來。

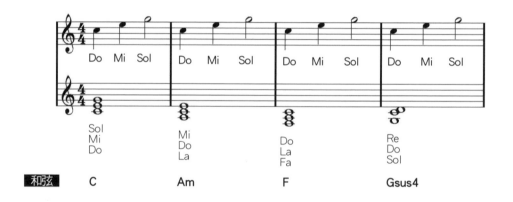

　　聽起來是不是有以下這些感受？

第1小節▶和弦C　　　明亮的聲響
第2小節▶和弦Am　　悲傷的聲響
第3小節▶和弦F　　　稍微正向的聲響
第4小節▶和弦Gsus4　哀愁的聲響

　　如同上面所示，明明旋律都是「Do、Mi、Sol」，當搭配的和弦不同時，聲響也會隨之改變。

大和弦=明亮，小和弦=灰暗是真的嗎？

很多人都說大和弦「聽起來很明亮」，而小和弦「聽起來很灰暗」。既然如此，是不是只要用大和弦來作曲，樂曲就會變得超級明亮。反之，只用小和弦作曲，樂曲就會無比灰暗？

是不是如此，現在就來實作看看。從自然和弦中，分別只挑選大和弦及只挑選小和弦來編寫和弦進行。C調中，由三個音組成的自然和弦有：

大和弦：C、F、G。
小和弦：Dm、Em、Am。
※Bm（♭）略過不談。

●只用大和弦作曲

首先，嘗試只用大和弦作曲。真的會如預想的一般，變成非常明亮的樂曲嗎？

■範例1　超級明亮的樂曲

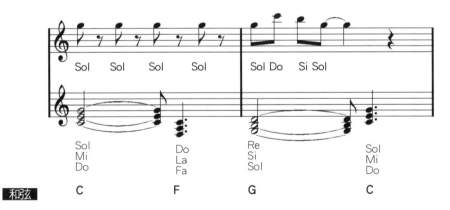

氛圍相當明亮。旋律聽起來宛如晴朗的天空。如果用木吉他彈奏，就會像是日本雙人組合「柚子」演唱的風格，或是男偶像唱的爽朗歌曲。

■範例2　莫名憂傷的樂曲

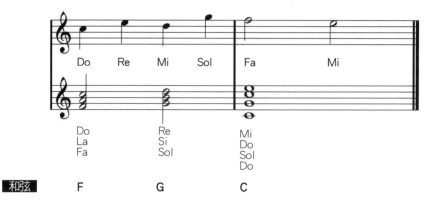

　　明明同樣是只用大和弦編寫，但範例2卻有股莫名的憂傷感。換句話說，只有大和弦依然會產生憂傷的氣氛……這麼看來，「只用大和弦作曲，也不竟然會變得很明亮」。

　　附帶說明一下，嚴格來說旋律最後面的音「Fa」，對於和弦C來說是不會使用的「迴避音（Avoid Note，最好避開的音）」，但初學者先不用理會沒關係。

●只用小和弦作曲

　　接下來要嘗試只用小和弦作曲。歌曲真的會變得很灰暗嗎？

■範例3　昭和時代日本音樂風格的悲傷旋律

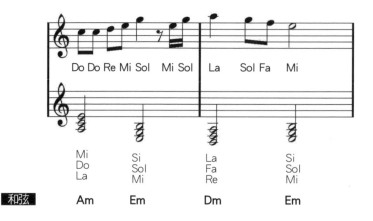

這下子變成帶有日式抒情歌的悲傷旋律了。充滿了孤單寂寞的感覺（笑）。小和弦相繼出現的和弦進行，在1970年代的民謠或演歌很常用，知名曲目也很多，請務必聆聽下面這幾首歌曲。

■大量使用小和弦的名曲
〈百萬朵玫瑰花〉（百万本のバラ）加藤登紀子
〈奧飛驒慕情〉龍鐵也
〈來自北方的家〉（北の宿から）都はるみ

雖然演歌或民謠的聽眾人口逐漸減少，不過，清楚這類風格的特徵與不清楚之間，創作視野將產生有如銀河系和太陽系的尺度差異！請至少嘗試創作一次這類風格的歌曲。

■範例4 充滿力道的旋律！

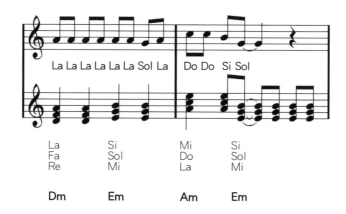

La La La La La La Sol La	Do Do Si Sol		
La	Si	Mi	Si
Fa	Sol	Do	Sol
Re	Mi	La	Mi

| 和弦 | Dm | Em | Am | Em |

使用的和弦明明跟前面一樣，但範例4聽起來較為強勁。
由此可見，單純用大和弦或小和弦來作曲，也不見得一定會寫出明亮或憂傷的歌曲。

用和弦進行決定「調」

　　各位現在已經知道配和弦並沒有那麼單純，不是用了大和弦聽起來就會明亮，也不是用小和弦聽起來就會灰暗。接下來要說明幾項決定調的要素及訣竅。

　　此外，作曲的基本原則如下所述。例外也很多，不過等各位習慣作曲後，就會明白該如何刻意背離這些基本原則，但此時最重要的是先熟悉這些基本原則。

〔作曲的基本〕
 ‧運用各調的音階創作旋律。
 ‧運用那個調的自然和弦編寫和弦進行

●曲調會因調和音階而改變

　　每首樂曲都有它的調（Key）。一般分為「大調」或「小調」，是決定歌曲整體給人的印象。我們經常會聽到有人說「小調感覺的樂曲」，而這些樂曲幾乎都真的是小調。調和音階之間具有相當密切的關聯，大致說明如下：

「用C大調音階寫的樂曲，就會是C調」
「用B小調音階寫的樂曲，就會是Bm調」

●自然和弦的組成方式

　　到目前為止已經數次提到，自然和弦是指「在一個調的音階中的音上，以三度間隔堆疊音所組成的和弦」。舉例來說，調是C時，分別將Do、Re、Mi、Fa、Sol、La、Si這七個音當做1度，並各自以三度間隔疊上兩個音所產生的七個和弦，就是自然和弦。

　　接著分別來看G大調和E小調的自然和弦範例。

■Key=G的自然和弦

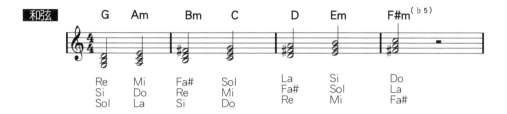

找出自然和弦的第一步是排出那個調的音階。以G調為例，就是Sol、La、Si、Do、Re、Mi、Fa# 這七個音。接著分別在這七個音上，以三度間隔疊上音符，就可以得到七個和弦了。

■Key=Em的自然和弦

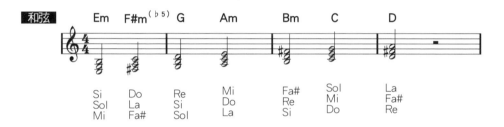

這些是在E自然小調音階上，以三度間隔疊上音符所產生出來的自然和弦。

大調的自然和弦只有一種，小調的自然和弦其實有三種，但本書是以其中的「自然小調」為前提來說明。

作曲時，「以哪一個和弦為中心來編寫和弦進行」也是需要留意之處。還有，「無論A段、B段或副歌，和弦進行全都一模一樣」的例子常發生在作曲新手上。這樣的歌曲會很單調，請特別注意。此外，建議各位也要留心「每個場景的第一個和弦是從什麼和弦開始」。

Chapter 8

04 和弦音與旋律的相配度

　　就算寫出很棒的和弦進行，若最關鍵的旋律太遜色，也沒有任何意義。現在這個時代，不但可以利用軟體自動產生自然的和弦進行，在網站上也可以找到很多編寫和弦進行的資料庫或和弦編寫書籍。因此，幾乎不會發生想不出和弦進行的情況。不過，問題在於，是否能善用這些資源。還有，面對一組和弦進行（歌曲的風景）時，是否有能力譜出扣人心弦的旋律。

　　接著來說明和弦音（Chord Tone，和弦的組成音）與旋律給人的印象。

■不同度數的旋律給人的印象

C的情況

度數	旋律	印象
1度（根音）	Do	非常穩定
2度	Re	成熟、別緻
大3度	Mi	明亮
4度	Fa	超級不穩定
5度	Sol	積極向前
大6度	La	出乎意料
大7度	Si	哀愁

Cm的情況

度數	旋律	印象
1度（根音）	Do	非常穩定
2度	Re	成熟、戲劇性
小3度	Mi♭	灰暗
4度	Fa	超級不穩定
5度	Sol	空洞
小6度	La♭	悲傷
小7度	Si♭	虛無飄渺

　　以上是用簡單的語詞描述每個和弦的印象。但是，改變前後的和弦及旋律，會再帶來截然不同的印象。這裡的描述單純是指以全音符這類長音彈出那個和弦，再搭上該單音時給人的印象。

Chapter 8
05 根據和弦進行來作曲①「經典卡農進行」

卡農（Canon）進行指的是〈帕海貝爾的卡農〉（Pachelbel's Canon）這首樂曲中出現的和弦進行。簡單來說，就是下面這一組和弦進行。

Key=C時的「C-G-Am-Em-F-C-F-G」

在網頁上搜尋卡農進行，會出現相當多筆的資料。用日語搜尋，搜尋到的資料會讓人以為「日本暢銷歌曲全都是以卡農進行寫成」。實際上當然並非如此，但既然是經典的和弦進行，先熟悉一下有利無弊。

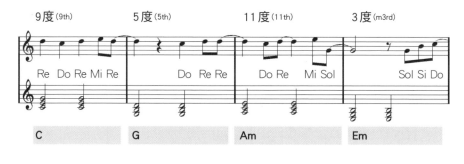

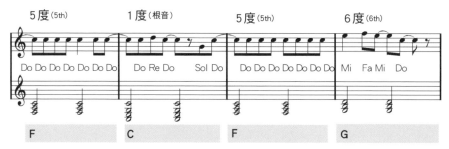

前半部的旋律是反覆兩次同一段節奏動機，後半部的旋律則連續大量使用同一個音高，使聽眾的注意力集中在文字（歌詞）上。上圖中有特別標出「每次換和弦時的旋律是該和弦的幾度音」。雖然也不可過分拘泥在相對於和弦的度數，但是讓大腦擁有這項資訊（左腦），再結合右腦憑感覺創意發想的能力，可說是創作旋律的理想狀態。

根據和弦進行來作曲②「下行的和弦進行」

　　緩步下行的和弦進行，不僅用鋼琴或吉他彈奏都適合，也適用於各種風格的音樂，根本就是無敵和弦進行。與卡農進行一樣，許多商業歌曲都採用這組和弦進行。

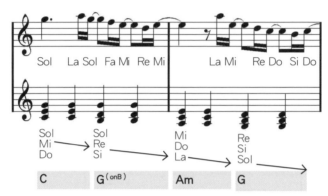

最低音以 Do→Si→La→Sol……的順序下降。

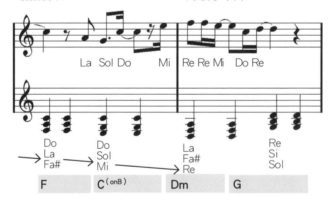

　　當前面介紹的卡農進行或這種和弦最低音依序下行的和弦進行，是用在「速度快」、「每兩拍換一次和弦」等，會頻繁變換和弦的情況時，若旋律音高以短音符不斷變化，便無法發揮和弦進行本身的優美聲響。

　　當周遭景色是徐緩地變化時，那麼好似只是輕靠在和弦上、飄浮般的旋律會更加適合。相反地，當和弦不太移動時，也可採用音高逐漸變化的手法。

根據和弦進行來作曲③「流行樂黃金和弦進行」

F-G-C這樣的和弦進行就稱為「Two-Five進行的變化型」，可以說是流行樂最常用的和弦進行。樣式都是在F-G（II - V）*後面加上其他和弦，讓後續進行產生變化。

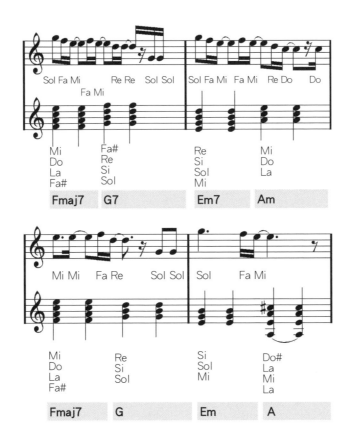

這段旋律一下子就寫好了。這一組流行樂黃金和弦進行就是能讓作曲變得比較容易，請一面彈奏和弦一面哼唱看看。這組和弦畢竟是眾多歌曲都採用的進行，各位應該能憑直覺挑選出自己心目中的旋律音。請留意每個和弦搭配的旋律是從哪一個音開始，又用了哪些音。

原注：
*因為F是Dm的代理和弦，所以該情況可算是Dm-G這組Two-Five進行。

根據和弦進行來作曲④「哀愁的和弦進行」

　　這是帶有淡淡哀愁感的歌曲常用的和弦進行。我身為吉他手首先會想到蓋瑞摩爾（Gary Moore）的〈still got the blues〉。此外，這組和弦進行在西班牙、葡萄牙和法國等地的流行音樂、以及70年代的日本原創音樂都很常使用。在最近的音樂中也偶爾會聽見，是橫跨時代的一組和弦進行。

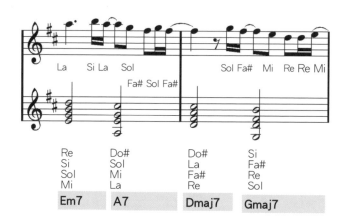

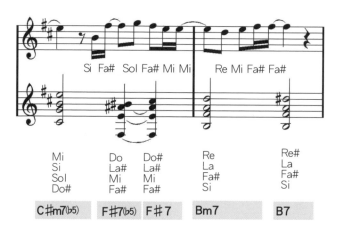

　　請實際彈奏這組和弦進行，或利用DTM軟體聆聽看看。建議可以轉調至自己好唱的調。至於和弦是用F#7(♭5)的地方，其實只是想替這段旋律這麼配而已，要用F#7也可以。

依主題的
作曲方法

在有條件限制下的作曲練習

替作曲設下某種「限制」，就代表「在預先決定好的條件下創作」。

例如，1990年代的遊戲機「Game Boy」，最多可同時發出四個音，每一軌可發出一個音，當時的創作者就必須在這些限制下進行作曲。我也曾經做過Game Boy遊戲的音樂。主流歌手在收歌時，通常會附上「規格說明書」，裡面會針對「歌曲方向」提出各種要求。就某種意義來看，這也稱得上是一種限制。好比說下面這些要求：

· 適合夏天的嗨歌
· 情境設定為第一次交到女朋友的夏天
· 參考曲目是佛羅里達（Flo Rida）的〈Whistle〉

收到這種規格說明書的作曲家們，自然會感受到「限制」。但這種限制並非一定要遵守不可，等習慣比稿之後，也可以思考該怎麼稍微偏離，回傳給委託方獨具匠心的變化球。

回到主題，初學者刻意讓自己在特定條件下作曲，反倒比較容易決定「起頭方向」。下面再舉出一些作曲時會出現的限制例子。

[①旋律方面的限制]
· 創作時先有詞。
· 用小調創作。
· 用大調創作。
· 決定音域（使用音高的範圍）。
· 用「五聲音階」創作。
· ＡＢ段要用饒舌（Rap）。
· 副歌要做音程跳躍。
· 基本上是小調，只有副歌轉成大調。
· Ａ段只用同一個音高。
· 只用三個音寫出Ａ段。
· 只用鍵盤上的黑鍵創作旋律。

［②編曲方面的限制］

・伴奏只用鋼琴。

・伴奏只用木吉他。

・伴奏用樂團編制。

・伴奏用弦樂四重奏。

・伴奏只用貝斯和節奏元素。

・伴奏要加入民族樂器。

・用三個和弦（Ⅰ-Ⅳ-Ⅴ等）編寫。

［③情境方面的限制］

・失戀歌曲。

・畢業歌曲。

・結婚典禮的歌曲。

・生日歌曲。

・戰爭歌曲。

・有關季節的歌曲（春夏秋冬）。

・有關地域的歌曲（地方形象歌曲）。

・社歌（公司的形象）。

・角色歌曲（角色的形象）。

・動畫歌曲（動畫作品的歌曲）。

・偶像歌曲（男性或女性）。

・歌者的年齡。

［④環境方面的限制］

・只用 iPad 或 App 來作曲。

・不用DTM軟體。

等。

　　接下來會實際示範如何根據這些限制來作曲。

實際運用！在設定好的限制下作曲

下面要實際在設定好的「限制」條件下嘗試作曲。

限制……① 只用小調五聲音階編寫旋律

五聲音階（Pentatonic Scale）是由五個音所組成的音階，其中可算是五聲音階代名詞的就是「小調五聲音階（Minor Pentatonic Scale）」。舉例來說C小調五聲音階，就是「Do、Mi♭、Fa、Sol、Si♭」這五個音。

C小調五聲音階

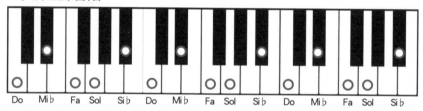

Do Mi♭ Fa Sol Si♭ Do Mi♭ Fa Sol Si♭ Do Mi♭ Fa Sol Si♭

當只有五個音可以選擇時，一般都會花費更多工夫在作曲上。想必會思考「開頭的音怎麼設計？」或「最後要收尾在哪一個音上？」等譜曲細節。請務必挑戰看看。

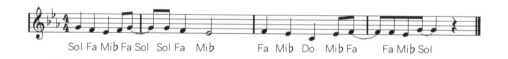

Sol Fa Mi♭ Fa Sol Sol Fa Mi♭ Fa Mi♭ Do Mi♭ Fa Fa Mi♭ Sol

如上圖，反覆幾次相同的節奏，只改變那句動機中使用的音高，旋律就更有一體感。

限制……② 只用黑鍵來編寫旋律

只用鋼琴黑鍵彈出的音階來作曲，就是「G♭大調五聲音階（G♭ Major Pentatonic Scale）」。用這個音階作曲，旋律會依稀散發出日本古典風情。

G♭大調五聲音階

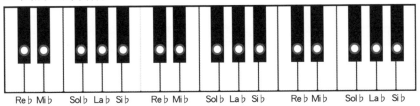

此外，當有音階限制時，在熟悉作曲之前，採用下面譜例這種，不斷反覆同一個節奏動機的做法比較容易理解。

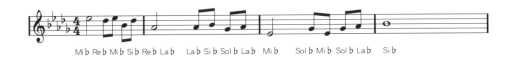

限制……③ 只用同一個音來編寫旋律

換句話說就是「同音連奏」，是貨真價實的旋律。在旋律持續響起同一個音的同時，和弦進行不斷變化……也是經典的作曲法。這種情況下，是和弦及編曲在推動情景變換。

旋律只有「Fa」

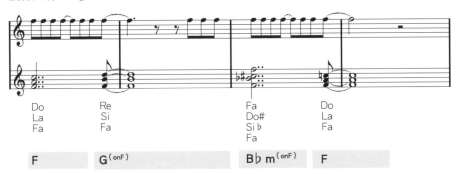

前面的樂譜只用了「Fa」這個音來寫旋律。雖然旋律都是同一個音,但利用了和弦進行增加變化。和弦進行的最低音固定在F(Fa),並以F-G(onF)-B♭m(onF)-F這些「分數和弦(Slash Chord,加上其他和弦根音的和弦)」為主,展現出積極正向的氣氛,是吉他搖滾或鋼琴搖滾等樂風中經常使用的和弦進行。下面將同一段只有「Fa」的旋律,也試著搭配其他和弦進行。

旋律只有「Fa」

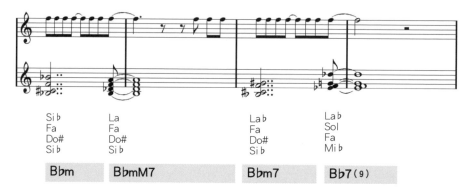

這次做成小調風格,和先前的大調感覺截然不同。這是利用B♭m的和弦動音(Cliché,和弦上方和下方的音符維持相同音高,只在中間音符的音高做變化的和弦進行),使和弦逐步改變的手法。在旋律維持同一個音或旋律中的音程小的時候很好用。

限制‧‧‧④ 只用三個音來寫旋律

這正是條件限制作曲法的風格。在這種限制下作曲,會成為發現新穎手法的契機。特別推薦作曲卡關時使用。限制三個音並非絕對,作曲過程中可能會萌生「這裡想用這個音」的念頭,這種時候就可不用理會條件限制。請將它視為一個激發創意的機會,多加嘗試看看。

旋律只有「Do、Re、Mi」

這裡只用Do、Re、Mi這三個音就完成旋律。不過，單用三個音來作曲等、或可選擇的音少時，也有其優缺點，於下方說明。

[優點]
・好記，不易忘掉。
・若反覆相同的節奏，旋律就更好記。
・出於以上理由，容易聽清楚歌詞內容。

[缺點]
・易流於單調。
・能使用的和弦選項稍微較少。
・因為以歌詞為主，所以歌詞若寫不好就會導致反效果。

限制──⑤ 用智慧型手機錄音

說到充滿限制的環境，就會想到智慧型手機。 我平常會用 iOS 版的「GarageBand」App（目前是用 iPhone 7 Plus）。這個 App 不僅可以輸入鼓組或吉他等樂器，還能錄多軌人聲。當真的沒時間或外出等時，便可以隨時將腦海響起的樂器「用人聲」一軌一軌錄起來。若是 iPhone 使用者，不用就太可惜了。

「GarageBand」可以執行所謂的多軌錄音，把鼓組、鋼琴、貝斯、吉他及歌聲等疊起來，做出一首歌曲。若手邊有多軌錄音功能的軟體，當要記錄有多個部分的長曲時就非常方便。

限制···⑥ 設定音域（音高的範圍）

　　創作演唱曲子時，必須考量到「人類唱得出來的音域」。簡單來說，歌手是男性或女性，能唱的音域也會隨之改變（請參考第70頁）。

　　特別是要送比稿的曲子，偶像歌手或聲優的樂曲有時候也會事先指定音域。

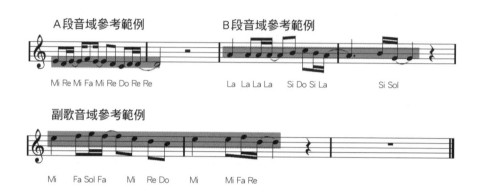

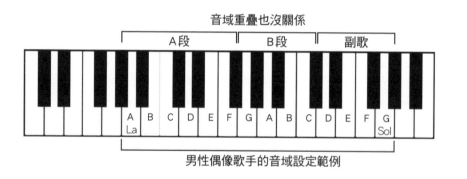

男性偶像歌手的音域設定範例

　　上圖是實際為某男偶像團體的比稿，按照指定的音域寫出的旋律，算是相對普通的音域，最高音（Top Note）指定為G。這個G（Sol）的音，是「常唱歌的人可以用真音舒服唱出的一般高音」。因此，必須以這個G為目標，設定整首歌的音高分布。

　　首先，如上圖所示，大致決定A段、B段及副歌的音域，就能做出情緒張力慢慢疊高的感覺。此外，在A段運用副歌的音域，或者音域重疊也是可行。

限制⋯⋯⑦ 製作社歌／校歌

社歌和校歌是由不特定的多數人合唱，要是寫出的旋律，節奏或音高不容易掌握，不僅沒人唱得出來，也容易聽過就忘，沒辦法讓人牢牢記住。

下面要介紹創作社歌或校歌時，務必遵守的幾件事項。

■音域要定在男女都能唱的範圍內

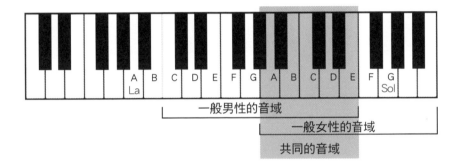

若像是合唱一樣分成女高音（Soprano）、女低音（Alto）、男高音（Tenor）和男低音（Bass）的話，音域就會更寬廣。不過，這類歌曲也要考量平常很少唱歌的人，假設對男女某一方來說音太高或音太低，就無法大家一起合唱。男性的音域範圍是 Do 到 Mi，女性則是 La 到 Si。一般而言，男性的音域較廣，女性則較為狹窄。因此，記住「男女共同的音域」就成為寫男女合唱時的參考依據。

■盡量避免短促音符

社歌／校歌不能用短促的音符。原因在於一大群人一起唱歌時，細碎音符的拍子很難唱整齊。基本上會用8分音符或更長的音符，以唱出來的歌詞清晰可辨為基本原則。

■避免極端快速或緩慢的速度

如果速度太快，所有人的節奏很難一致，但速度太慢，歌曲又會變得太鬆散。因此，建議用 90 ～ 120 BPM。

■避免不好唱的和弦

　　雖然花了不少心思替旋律配上爵士風味的和弦，但也可能反而讓聽不習慣的人唱不出來，因此請特別注意和弦進行最好直白好唱。我做了一個範例，請務必參考。從這個基礎開始嘗試添加色彩也不失為一種方法。

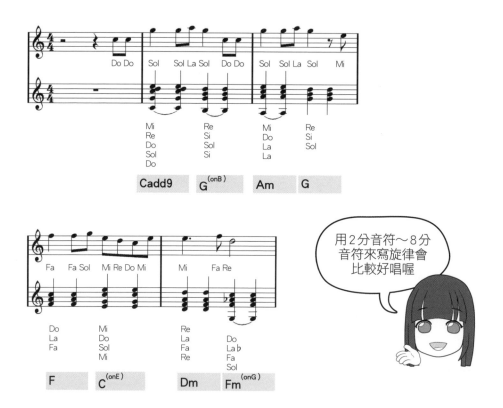

●自我設定條件

　　除了前面介紹的這幾種「條件限制」之外，其實還有許多種。

　　作曲時會先思考「要做什麼樣曲子」的人，大多是明白「決定最初方向有多麼重要」。什麼都沒想就開始作曲，就變成是「事後」才幫歌曲加上畫面。在開始作曲前會煩惱「該做什麼樣曲子才好呢？」的人，建議可以參照這裡的說明，替曲子設定限制，做出屬於自己的原始設定。如此一來，應該就很清楚接下來該朝哪個方向挑戰作曲。

Chapter 9
03 | 以「雨」為主題來作曲

　　接下來要說明依照特定「主題」來作曲的方法。第一個主題是「雨」。

　　在創作雨的相關歌曲之前，先來認識一些以雨當主題的知名歌曲。和雨有關的名曲真的多到不勝枚舉，下面僅能介紹其中的極小一部分！閱讀本書之後，在有一點作曲概念的狀態下聆聽這些名曲，應該能發現截然不同的光景。

■童謠
〈下雨歌〉（あめふり）

■日本音樂
〈Rainy Blue〉 德永英明
〈雨後初晴的夜空〉（雨あがりの夜空に） RC Succession
〈雨唄〉 GReeeeN
〈雨中的車站〉（雨のステイション） 荒井由實
〈紫陽花之歌〉（あじさいのうた） 原由子

■西洋音樂
〈Singin' in the Rain〉 1952年上映的電影《萬花嬉春》的主題曲
〈Raindrops Keep Fallin' on My Head〉 伯特巴卡拉克（Burt Bacharach）
〈Have You Ever Seen the Rain?〉 清水合唱團（Creedence Clearwater Revival）
〈Umbrella〉 蕾哈娜（Rihanna）
〈Rainy Days and Mondays〉 木匠兄妹（Carpenters）
〈She's a Rainbow〉 滾石樂團（The Rolling Stones）
〈Purple Rain〉 王子（Prince Rogers Nelson）
〈Rain〉 披頭四（The Beatles）

Chapter 9
04 │ 用旋律表現「雨」

　　要在樂曲中反映出主題，可以分成幾個面向來思考。

　　和雨有關的歌曲，歌詞幾乎百分之百都會出現「雨（あめ，a me，雨）」這個
詞。先來想想要替「あめ」配上怎麼樣的旋律。

■「雨」的音高①

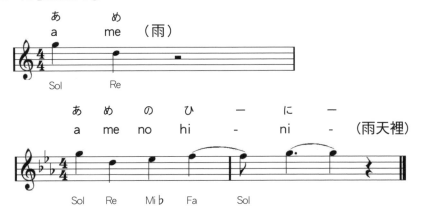

　　「雨（あめ）」的標準聲調（Intonation）是「あ（a）」比較高，而「め（me）」比較
低。相反地，同音字的「飴（あめ，a me，糖果）」則是「め（me）」比較高。

■「雨」的音高②

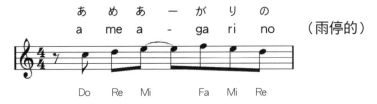

　　當「雨」和其他詞組合時，有時候聲調的高低會相反。例如，「雨上がり（あ
めあがり，a me a ga ri，雨停）」，就是「め（me）」的聲調比較高。先寫歌詞的話，
建議也要稍微留意聲調。

■「雨」的節奏

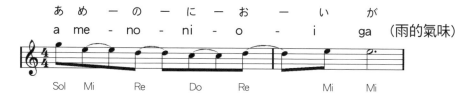

編排旋律的節奏時，要注意語速。能否讓人輕鬆聽懂歌詞也很重要。

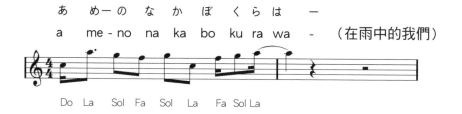

要注意「雨（あめ）」這個字的節奏，要讓人一聽就知道是「雨」，不至於聽不出來歌手在唱什麼。換句話說，好不容易寫出的曲子，若節奏像譜例那樣，「あ（a）」短得要命，只有「め—(me -)」的存在感很強的話，就不容易聽出「雨」這個詞。因此，歌詞、文字與音程及節奏的搭配很關鍵。

■要將情感放在哪裡呢？

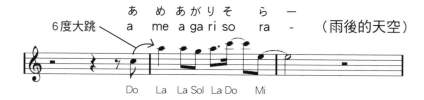

要把情感放在「雨」這個字呢？還是把情感放在其他字（例如「大雨」的「大」字）呢？請思考要把旋律的抑揚頓挫放在歌詞的哪個部分。特別是副歌，每個字和每個字之間配上什麼音程非常重要。

在前面的章節也說明過，例如人在吶喊時發出的「唔哇—」聲，可說明聲音「從低音到高音移動時的音程大小 = 情感起伏的劇烈程度」。而上方譜例在「あ（a）」和「め(me)」之間編了6度音程，來表現情感濃厚的「雨」。

讓人聯想到「雨」的歌曲構想

前面列舉和雨有關的名曲，其實蘊含了幾種可以稱為固定樣式的元素。請當做參考實際運用看看。

■寫三連音的歌曲

首先來檢視一下〈下雨歌〉（あめふり）這首童謠和〈Singin' in the Rain〉、〈Raindrops Keep Fallin' on My Head〉這兩首西洋歌曲。這些歌的旋律以「噠嗯噠，噠嗯噠」的韻律跳躍，也就是所謂「三連音夏佛（Shuffle）」的節奏。這種三連音夏佛的歌曲，通常不會把雨視為憂鬱的代表，反倒有許多歌曲會呈現出享受雨中樂趣的雀躍氛圍。

容易表現8-Beat Shuffle（三連音）的旋律，使三連音節奏聽起來靈動活潑的速度大約落在70～120 BPM之間。

あーめ あーめ ふーれ ふーれ かーあ さ ん がー
a- me a- me fu- re fu- re ka- a sa n ga-
（雨，雨，下吧，下吧，媽媽啊）

Do Do Do Re Mi Sol La Sol Do La Sol Mi Sol

上方譜例是童謠〈下雨歌〉的旋律。譜上標註「3」的地方就是三連音。

●用「固定的節奏」來表現雨

RC Succession 的〈雨後初晴的夜空〉（雨あがりの夜空に）或 Creedence Clearwater Revival（簡稱CCR）的〈Have You Ever Seen the Rain?〉等，這類和雨有關、且同時又採用規律拍子的歌曲，旋律組成是以8分音符為主。鼓組的拍子也常是單純的8-Beat反覆樣式，可說是以穩定的間隔來表現落下的雨滴。

吉他或鋼琴也力求簡單，反覆固定節奏的表現手法能呈現出雨聲的感覺。尤其是鋼琴或木吉他，務必要講究音的長度。

　　無限開關的〈我、傘與星期日〉（僕と傘と日曜日）這首歌，在這方面就表現得很出色。開頭先用鋼琴和貝斯維持固定的節奏，副歌則用失真破音（Distortion）效果的吉他及弦樂建造出一面音牆，描繪出「傾盆大雨」的畫面。編曲十分傑出，貼切表現出下雨的情景。

用腳踏鈸（Hi-hat）穩定敲擊8分音符 = 雨以固定頻率持續下著的情景

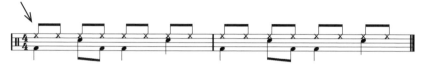

　　許多和雨有關的歌曲，其節奏就如上方譜例所示，均保持固定的敲擊頻率。這裡討論的不僅限於旋律，也涵蓋了包含其他樂器部分的編曲議題。這麼說或許有點抽象，旋律本身沒有風景，因為旋律是表達情感，而風景、情境則是由和弦或編曲形塑出來。請各位以這個概念來思考。

　　下面要來介紹和雨有關的歌曲中，效果絕佳的鋼琴伴奏。雖然只是以4分音符為主敲擊而已，但情境會隨著音符的長短或組合方式而改變。

■雀躍明亮的雨

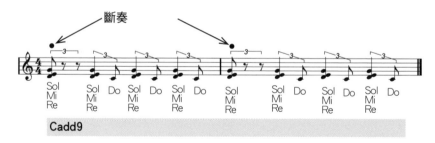

　　將每小節開頭的和弦音用三連音斷奏（Staccato）及密集聲位（Closed Voicing；音程不超過一個八度的和聲）彈出斷奏風味，就是表現輕快氣氛的手法。速度建議設定在100～120 BPM之間。

　　這種輕快的表現手法很適合用來描繪：雖然正在下雨卻時不時放晴、即便下著雨，心情仍雀躍不已的情景。描述手法雖有點老套，但腦海中會出現套著長靴在雨中蹦蹦跳跳的畫面。

用樂器重現「雨聲」

雨聲是什麼聲音？事實上，雨本身並沒有聲音。我們聽見的雨聲，是雨滴撞擊地面或物體所發出的聲響。因此，不同物體所發出的聲音也截然不同。最常聽到的是落在水泥地面的聲音。還有下在屋頂的聲音，也會因為聆聽的地點不同，而產生聲音變化。

配合歌詞中的情境，根據「主角現在人在哪裡？」、「雨已經下多久了？」、「處於哪種心境之中？」等不同的設定，雨聲的表現方式也不一樣。

●嘗試用樂器聲響模擬雨滴撞擊物體的聲音

用編曲上的樂器表現手法，嘗試模擬雨滴撞擊物體的聲音和雨勢。

[撞擊水泥地面的聲音]
小雨的聲音「淅瀝淅瀝」……鋼琴或木吉他以4分、8分音符刷奏（Stroking）。
大雨的聲音「嘩啦！」……鼓組的定音鈸（Ride Cymbal）（棒肩〔Shoulder〕）、失真破音＆法茲（Fuzz）效果吉他、用弦樂拉長音（全音符）、顫音弦樂（Tremolo String）。

[撞擊金屬表面的聲音]
小雨的聲音「叮叮」「鏘鏘」「硜硜」……用DTM幫鼓組的音色加工，讓聲音變得堅硬。
大雨的聲音「鈧鈧」「咚─」……打擊樂器（Percussion）。

[撞擊傘面的聲音]
小雨的聲音「啪啦啪啦」……木枕（Woodblock）、鐵沙鈴（Cabasa）等打擊樂器。
大雨的聲音「吧吧吧吧」「咚咚咚咚」……定音鈸、失真破音效果的吉他（歪曲音效）、木吉他刷奏（向下刷）。

●使用聲音會延長的音色

　　也就是做出一道「音牆」，藉此營造雨的感覺。在合成器上選用聲音會延長的音色持續壓按鍵盤，也是一個不錯的做法。如果是鋼琴類樂器，用電鋼琴（Electric Piano）的效果也不錯。

●效法瞪鞋搖滾做出音牆

　　瞪鞋搖滾（Shoegazer）是一種搖滾樂風，聽起來神似雜音的「沙沙」聲，是用加上大量法茲（Fuzz，效果器）或超乎尋常的歪曲失真破音吉他來填滿音與音之間的間隙，是呈現「雨」的畫面時最適合不過的表現手法。若想做出這種效果，請聆聽愛爾蘭的樂團「My Bloody Valentine」這類搖滾音樂。

●從現代藝術學習

　　在現代藝術中，聲音也是創作媒材，例如，有些作品會以視覺（聽覺）方式，將有如水珠落下的聲音「咚」具體展現在作品裡。推薦各位觀賞英國的音樂家布萊恩‧伊諾（Brian Eno）的作品。

●仔細考慮狀況再選擇樂器

　　想表現的世界正下著什麼樣的雨呢？熱嗎？冷嗎？雨小或大？室內或戶外？……諸如此類的問題都要考慮清楚。最好在掌握主角置身的狀況之後，再開始作曲。

　　此外，和弦樂器音的長度控制也很重要。是留下空隙呢？還是做出一道音牆呢？……不同的選擇會讓聽眾對雨勢強弱產生不同的想像。只要學會更多的表現手法，就有辦法呈現出各種雨景。

07 以「夏日氣息的歌曲」為主題來作曲

接著來挑戰帶有「夏日氣息」的歌曲。

初夏7月至8月上旬的盂蘭盆節（日本祭祖的節日），是令人感到爽朗、舒暢、明亮又奔放的時期。而且這是大眾最喜愛出外遊玩的季節，因此也是最多邂逅、體驗、感動等心境變化的季節。

小孩或學生在暑假期間肯定有各式各樣的體驗。長大成人之後的我們，也可能會和喜歡的人約會，或遭遇失戀等，總之很多事情很容易發生在這個季節。

下面要介紹如何以明亮又充滿希望的初夏為主題來製作樂曲。

●富有夏日氣息的語詞

在實際動手作曲前，先來將初夏的印象化做具體的語詞。實際列出來就會發現，夏天根本是一個很難聯想到負面語詞的季節。

· 爽快
· 期待雀躍
· 奔放的
· 心跳加速
· 海
· 太陽
· 甜中帶酸

不過，日本的夏季同時也是潮濕又炎熱的時期，天氣或許並非那麼爽朗。把這種印象也加進去的話，可以再列出下面這些語詞。

· 黏膩的
· 汗濕的
· 氣味撲鼻
· 苦悶的
· 提不起勁

實際上夏天也正是如此，是一年當中天氣較炎熱＝身體負擔較重的時候。

從初夏到盂蘭盆節的這段時期也較少下雨，多半都是大晴天，因此外出情境的歌曲很多也是理所當然。

直接能聯想到夏天的語詞，有以下這幾個。

．夏

雖然有點直截了當，但許多歌曲的歌名都包含了這個字。一看到這個字，就會浮現濕熱、炎熱的感受，對吧？

．Summer

這個字也是非常淺顯。是從古至今偶像歌手的爽朗嗨歌常會使用的字眼。

．海

夏季活動不可或缺的就是這個地方。

其實還有很多。先把想到的語詞寫下來，盡情發揮想像力。

Chapter 9

08 | 認識與夏天有關的名曲！

在開始創作以夏天為主題的歌曲之前，先來認識一些與夏天有關的名曲。果然是多到不勝枚數，這裡只介紹其中一部分。

■童謠
〈海〉〈我是大海的孩子〉（われは海の子）〈夏天的回憶〉（夏の思い出）

■日本音樂【爽朗系】
〈世界上最熱的夏天〉（世界でいちばん熱い夏） PRINCESS PRINCESS
〈太陽的季節〉（シーズン・イン・ザ・サン） TUBE
〈夏色〉 柚子
〈海邊種種〉（渚にまつわるエトセトラ） PUFFY
〈Get啾！〉（Get チュー！） AAA
〈Body & Soul〉 SPEED
〈GO GO Summer！〉（GO GO サマー！） KARA
〈快樂夏季婚禮〉（ハッピーサマーウェディング） 早安少女組
〈夏季來臨！〉（夏が来た！） 渡邊美里
〈海濱的辛巴達〉（渚のシンドバッド） Pink Lady
〈Music Hour〉（ミュージック・アワー） 色情塗鴉

■日本音樂【沉悶系】
〈就是夏天〉（夏なんです） HAPPY END
〈夏天來了〉（夏が来る） 大黑摩季
〈Ah—暑假〉（あ－夏休み） TUBE
〈真夏的果實〉（真夏の果実） 南方之星

■西洋音樂【拉丁系】
〈La Bamba〉 灰狼一族（Los Lobos）
〈Smooth feat. Rob Thomas〉 山塔那（Santana）
〈Livin' La Vida Loca〉瑞奇馬丁（Ricky Martin）
〈Volare〉吉普賽國王合唱團（Gipsy Kings）

09 用旋律表現「夏天」

除了夏天給人的既有印象，例如「爽快」、「炎熱」、「奔放的」之外，也可以加進「甜中帶酸」等有點憂傷的元素。

思考旋律時，最重要的是曲子主題。特別是，能否單用旋律就做出讓人感到「好有夏日氣息」的樂句很重要。音高或音程的編寫方式、節奏、與和弦的對比等，都有數量龐大的樣式可供選擇。

●爽快、奔放的旋律

基本上可以多用「那位歌手可以唱出的最高音」。這時需要留意旋律的節奏。訣竅在於，編寫節奏及音程時要妥善運用切分音，讓最高音能暢快淋漓地展現出來。

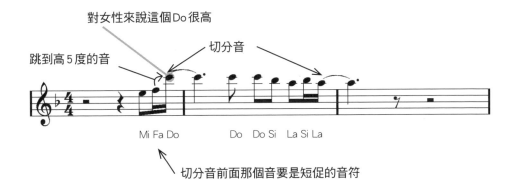

在譜例中，旋律從連續的短促音符跳躍到延長的高音。把長音編成切分音，會提升奔放、爽快、興奮期待的感受。切分音前面的短音符可表現「焦急的心情」，展現不穩定、年輕的特質。做成切分音的那個長音符，則展現出爽快、奔放的氣息。此處重點在於，「要讓切分音那個音比前一個音更高」。

●嗨歌類的旋律

嗨歌類是指聽了情緒高昂，也就是讓人嗨起來的偶像類歌曲，或是現場演唱炒熱氣氛，令人情不自禁舞動身體的歌曲。因此，旋律必須是演唱時能夠炒熱氣氛，而且能讓大眾隨之起舞。

嗨歌類歌曲著重在主要動機和歌詞。旋律的節奏要單純、易懂又簡單，讓人好記，不經意就隨口哼唱。

換句話說，「音程的編寫方式和切分音、簡單的節奏是其重點。要寫出讓人忍不住一唱再唱的旋律」，這就是嗨歌類的必要條件。

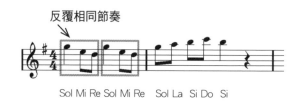

反覆相同節奏

Sol Mi Re Sol Mi Re Sol La Si Do Si

一開頭反覆兩次由4分音符和8分音符組成的「噠─噠噠」單純節奏，讓旋律簡單到第一次聽也能馬上一起唱。

●旋律印象會因和弦進行而改變

這裡希望各位注意的是，並非單純反覆就好，旋律聽起來的感覺會因為背景的和弦伴奏而產生截然不同的感受。用和剛才同一段旋律來試一下。

■替旋律配上明亮奔放的夏日和弦進行

右頁譜例是用三和音大和弦編寫的簡單和弦進行。要加上7th也沒問題，不過加了7th後會讓情境更憂傷、更深邃，建議要配合歌詞內容及演唱者的情況來調整。

作曲程度在中級以上的人往往會不自覺將焦點全都擺在和弦上，而不小心忽視了整體音樂的流動性，用太難的和弦以致破壞前後和弦之間的平衡。這種時候，會建議「只彈和弦進行」一遍，這樣一來就能客觀地聆聽及判斷。

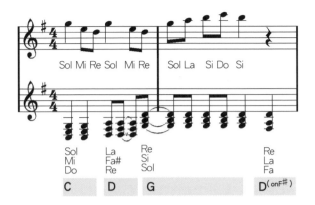

Sol Mi Re Sol Mi Re　Sol La　Si Do Si

Sol Mi Do	La Fa# Re	Re Si Sol		Re La Fa
C	**D**	**G**		**D**(onF#)

■替旋律配上熱帶夜晚感的和弦進行

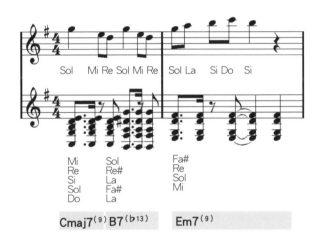

Sol　Mi Re Sol Mi Re　Sol La　Si Do　Si

Mi Re Si Sol Do	Sol Re# La Fa# La	Fa# Re Sol Mi
Cmaj7(9) **B7**(b13)		**Em7**(9)

　　像這樣替和弦加上引伸音（Tension Note）及第二個和弦則擺上屬七和弦（Dominant Seventh Chord），據說是因為人稱抒情爵士之父的小格佛華盛頓（Grover Washington Jr.）的知名歌曲〈Just The Two Of Us〉，而使這組和弦進行開始受到廣泛使用。只要調整節奏手法，無論抒情歌或節奏明快的歌曲皆適用，是非常好用的和弦進行。

　　如譜例所示，加進節奏鮮明的和弦伴奏就能替旋律增添熱情。此外，替第二個和弦屬七和弦加強憂愁感後，就能表現出夏天獨有的炎熱及憂傷。

10 採用炎熱國家的夏天音樂元素

　　夏天的戶外音樂祭經常可以聽到拉丁音樂或雷鬼樂（Reggae）。這些音樂誕生於四季如夏的國家，恰好吻合炎熱夏日的氣氛。接著要特別介紹拉丁音樂的特徵。

　　拉丁音樂主要是指西語國家和葡語國家的音樂。巴西就是森巴（Samba）和巴薩諾瓦（Bossa Nova），古巴和加勒比等地有倫巴（Rumba）、恰恰恰（Cha-Cha-Cha）和騷沙音樂（Salsa Music）等樂種。拉丁音樂也有節奏樣式、樂器表現手法等各種技巧。例如巴西的代表性音樂森巴，就會是2/4拍。

■拉丁節奏的編寫法「森巴的大鼓拍點」

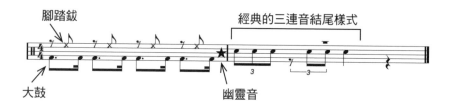

　　有一種節奏名為森巴大鼓拍點（Samba Kick）奏法，是用大鼓（Bass Drum）敲出「咚─！咚咚─」這樣的節奏句。加入這組節奏時，通常背後也會加進腳踏鈸（Hi-hat）。由於小鼓（Snare Drum）等重音（Accent）若像森巴樣式那樣放入過多的話，便會干擾歌聲，所以建議簡單加在第2和第4拍，或一小節只加一至三次。

　　後半的三連音結尾樣式也是經典用法。這是在三連音的正前方，以幽靈音（Ghost Note，聲音只是若有似無的音。加上它做出節奏律動）演奏「噠哩噠！」，並加入三個連續的32分音符或16～32分音符（三連音量化〔Quantize〕），再加上裝飾音（Flam），就能變成帶有拉丁風味的節奏。這種表現手法通常是使用名叫天巴鼓（Timbales）的拉丁高音打擊樂器，不過要換成其他樂器也沒問題。

■節奏樣式「Clave」

Clave是拉丁音樂中常用的一種節奏樣式,這種演奏法會用鼓棒及打擊樂器反覆演奏,並有規律地加進重拍。Clave包含了相當多樣式,下面介紹的是一般的「Son Clave」,其他還有3:2的Clave、2:3的Clave等。

■森巴的樣式

嘗試在Son Clave加上森巴的大鼓拍點和腳踏鈸,就完成了森巴節奏樣式。配合情緒高昂處停下Clave,隨個人喜好自由地在第2拍、第4拍或其他地方加入小鼓也可以。

■鋼琴伴奏「Montuno」「和弦動音」

拉丁的鋼琴伴奏有一種元素叫做「Montuno」。與其說是一種彈奏法,更接近一種節奏樣式,同時彈奏和弦音及高一個八度的同樣音高(以高低八度齊奏)。偶爾也可以再加進和弦音。這也有各式各樣的樣式,因此請先大量聆聽拉丁音樂,從模仿各種樣式開始學習。

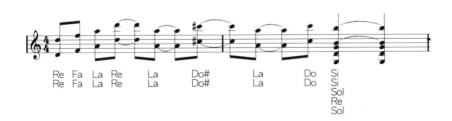

此外，拉丁音樂會採用「和弦動音」，這種和弦組成音逐漸變化的和弦進行。以下面譜例來說，基本上是讓Am和弦裡的La音逐次下降半音的構成。這種表現手法在小和弦上很好用。

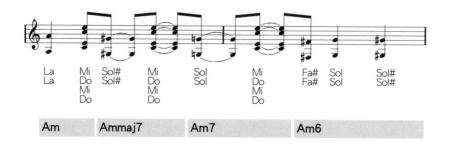

■貝斯的樣式「Tumbao」

Tumbao是拉丁音樂的貝斯基本樣式，建議記起來。這是一種相當奇妙的樣式，熟悉後就會發現當中的簡單規則。

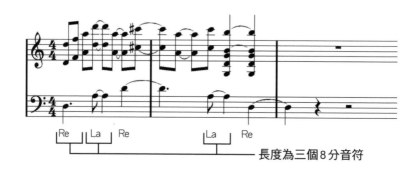

長度為三個8分音符

這是在前面Montuno節奏的鋼琴上，加進Tumbao節奏的貝斯。在和弦進行頻繁變化的流行音樂中，拿掉橫跨第1～2小節的連結線（Tie），做出一小節就結束的節奏也不錯。要繼續發展這組Tumbao節奏再加以簡化，或是添加更多音都可以。

此外，流行音樂並不要求每種樂器都用拉丁手法演奏。反倒是只有一部分樂器採用拉丁彈法，更有機會做出不干擾旋律的編曲。

讓人聯想到「夏天」的編曲技巧

　　最後來稍微說明一下編曲。編曲（Arrange）也是作曲的一部分，有興趣的人也可以嘗試用DTM軟體來編曲。

●強調反拍的節奏編排

　　像副歌這種節奏編排要鼓動情緒的地方，建議可以在反拍加進開音踏鈸（Open Hi-hat）或腳踏鈸重音。

　　這個反拍的腳踏鈸重音適合各種音色，例如開音踏鈸、聲音清脆的合音踏鈸（Closed Hi-hat）、鐵沙鈴、沙鈴（Shaker）等打擊樂器，或是音質乾淨的吉他等。重點是要挑選即使一直發出聲音也不會干擾聽覺，且能帶動情緒的音色。

●加進弦樂或銅管段落

　　華麗的弦樂段落或銅管段落，對嗨歌的調性尤其必要。各自有其不同的功能和印象。

■弦樂用來表現空氣、景色的寬廣

　　下一頁的譜例中，開頭的F和弦對上的是弦樂最高音Sol，也就是9th的音。在起始處像這樣用長音加進9th的音，可以表現出憂愁感。加入高音的長音，也可以展現出景色開闊的畫面。

第4拍放進16分音符的快速上行樂句,用來描繪在夏天奔馳的青春時光。基本上,當要營造年輕、緊張這類狀態時,偶爾添進短促音符會成為效果良好的調味料。此外,急促的樂句也不宜貪心加上合音,只能疊八度音。快速樂句在合奏(Ensemble)時通常聽不太清楚。若不想失去樂句的爆發力,不加其他和聲是基本原則。

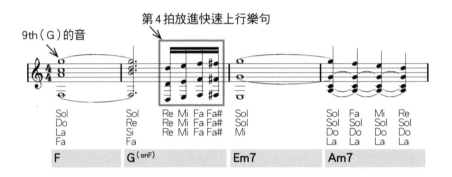

■銅管段落要表現張力、激昂感

加入銅管會使歌曲氣勢盛大澎湃,可以賦予激昂感受。編寫上,在歌曲的空檔要像填補空隙般加入銅管樂句。輸入樂句時不要加上和聲,請保持同樣的節奏,同樣的音高(同音)。「銅管段落」這種音色,是DTM中合成器等的音色名稱,混合了小號(Trumpet)、長號(Trombone)及其他多種管樂器的聲音。但請注意千萬不要在DTM軟體用那個音色彈和弦。若想加和聲或輸入和弦的話,建議不要使用合奏音色,要用小號、長號等單一樂器來編寫。

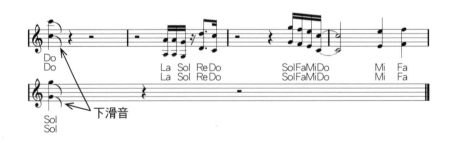

開頭的滑奏（Glissando）稱做「銅管下滑音奏法」，經常用在要幫一個音加強氣勢的時候。另外要注意音的長度，特別是音切到多短，將會改變樂句的速度感。若按照16分音符原本的長度輸進DTM軟體，聽起來會很鬆散，不過只要稍微修短一些，就能提高樂句整體的速度感。

●在聽歌時留意是哪些元素讓人感受到夏日氣息

當想要寫歌描述夏天，特別是爽快又炎熱的初夏時，還必須考慮本書沒有足夠篇幅說明的歌詞及其他樂器等各種要素。下方專欄中推薦的歌曲，請務必找來聆聽。在聽歌時一定要一面思索「是哪些要素讓人感受到夏日氣息呢？」，一面做筆記。只要聽到喜歡的樂句就試著自己彈彈看、唱唱看，在這個過程中，自然而然就能累積更多的編曲技巧。

COLUMN

想增加銅管編曲技巧，就聽這張！

想替編曲添加銅管段落，卻缺乏靈魂樂或迪斯可音樂的技巧，便會窒礙難行。因此，要增加編曲的技巧，最好要聽以下這些專輯。

《Back to Oakland》Tower of Power
電塔樂團（Tower of Power）於1974年發行的專輯，為加重放克、爵士味的第4張作品。由世界第一的銅管合奏（小號、長號及薩克斯風）樂團，使出渾身解數交出的一張作品。另外也推薦《Urban Renewal》這張專輯。

《SOMETHING SPECIAL》Kool & the Gang
收錄了在全球大受歡迎的〈Get Down On It〉及〈Take My Heart〉等曲。

《The Collection》Jackson Sisters
兼具放克及靈魂樂風的演唱團體，大力推薦各位聽〈I Believe in Miracles〉。

C調的自然和弦及代理和弦範例

（ ）內是四和音／按住的琴鍵⋯⋯■ = 三和音的情況　■ = 四和音的情況

Key=C的自然和弦

C(Cmaj7)

Do Mi Sol （Si）

Dm(Dm7)

Re Fa La （Do）

Em(Em7)

Mi Sol Si （Re）

F(Fmaj7)

Fa La Do （Mi）

G(G7)

Sol Si Re （Fa）

Am(Am7)

La Do Mi （Sol）

Bm^(♭5)(Bm7^(♭5))

Si Re Fa （La）

代理和弦

Em(Em7)

Mi Sol Si （Re）

F(Fmaj7)

Fa La Do （Mi）

G(G7)

Sol Si Re （Fa）

Dm(Dm7)

Re Fa La （Do）

Bm^(♭5)(Bm7^(♭5))

Si Re Fa （La）

C(Cmaj7)

Do Mi Sol （Si）

G(G7)

Sol Si Re （Fa）

這個跨頁是C調的代理和弦範例，可做為和弦編寫的靈感來源。在替旋律編曲、嘗試配上各種和弦時，這張圖將是有用的參考資料（但有些旋律與和弦可能搭不起來）。

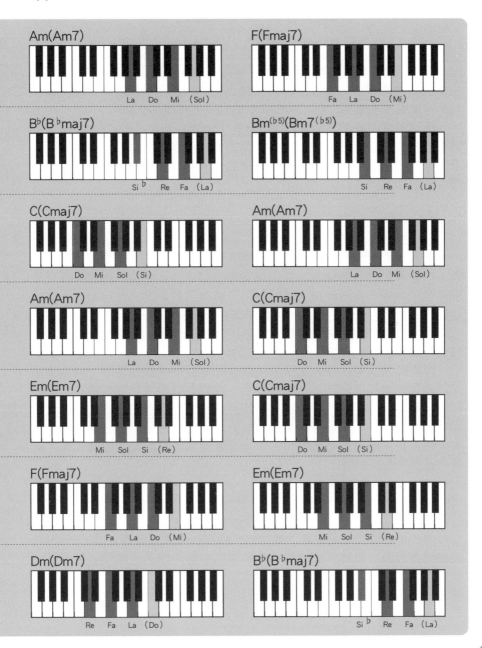

只要注意這件事，
旋律就會自然浮現腦海！？

看音樂藝術家的專訪很常聽到「旋律浮現在腦海中」這句話，對吧？這真的是實際作曲時會發生的現象喔。不過，我認為什麼都不做旋律就自然浮現腦海的機率很低，還是需要經過一定程度的訓練。

既然購買了這本書，就表示各位是「想開始作曲的人」或「在作曲上遇到瓶頸的人」。各自的目標或許不盡相同，但目的都是想「作曲」，所以應該都想成為腦海中會自然浮現旋律的人。那麼，該怎麼做才能成為這種人呢？

我都是接到委託時才會作曲。這時候，我會一面深入探究指定的主題，一面專注於思考旋律，把伴奏與和弦都先拋到腦後。就算已經寫出旋律了，也會一直改到自己滿意為止，將自己的感受力和想像力全都投注在作曲上，總之就是建立一個全神貫注的狀態。

進入這種狀態之後，當忽然置身於放鬆環境時，旋律就會自然浮現腦海。以我來說，通常是在浴室洗頭的時候。

可能的原因是，在大腦正全速運轉專注於作曲的狀態下，藉由洗澡或許能促進血液流動或舒緩緊張狀態。這時大腦資料庫就會將原本累積在腦中有關作曲的資訊重新整理、歸納。我問過身邊的作曲朋友，大家的情況都差不多，只是有些人是在散步時，有些人則是在上廁所時……換句話說當人處於放鬆環境時，旋律就會自然浮現腦海。由此可見，關鍵字就是緊張與舒緩。

……不過話說回來，為了進化到「腦中自然浮現旋律」，首先得擴充大腦的資料庫，累積作曲經驗等各種知識。有天分的人或許不需要下太多苦功，但各位若跟我一樣是屬於一點一滴累積實力的類型，就得努力輸入（Input）。作曲上的輸入，可以列出下面幾種層面。

①單純聽歌（邊做其他事邊聽）。
②從閱讀獲得感動。
③經歷人生中觸動心弦的人事物。
④被電影、電視或遊戲片尾曲感動（印象、記憶）。
⑤翻唱其他人寫的曲。

　　這時大腦內會產生以下這些作用。

①記住印象深刻的旋律片段。只要反覆聆聽，旋律就會烙印進腦海，進入大腦的深層記憶。
②鍛鍊對於情境的想像力。
③磨練接收情感的敏銳度及共感能力，讓想像力變得更豐富。
④有能力將情景、情感表現視覺化且脈絡化。
⑤記住自己容易彈奏、好唱、擅長的部分，這些將成為日後能自由駕馭的表現手法。

另一方面，在作曲上的輸出（Output）如下方所列。

①創作旋律。
②在別人面前演奏、演唱自己寫的歌。
③編曲。

　　這時候，大腦會將過去吸收的內容釋放出來。我認為這些輸出對於打造作曲腦至關重要。此外，如果一味輸入，資訊量似乎也會超過大腦負荷。

　　經常反覆輸入和輸出，就更能鍛鍊出「作曲腦」。再來是仔細閱讀本書，實際挑戰作曲，如此一來就有機會像前面描述的那樣……在忽然放鬆的瞬間，旋律便自行浮現腦海！

連作曲家也想知道的
作詞知識

　　「作曲」是譜上旋律，「作詞」則是替音符填上文字。尤其相較於作曲，歌詞的選擇相當多。畢竟世界上不只有日語，還存在許多其他語種，而這些語言的排列組合又有無數種可能性。我自身的經驗也是如此，每次拜讀職業作詞家替我寫的曲所填上的歌詞，總是十分驚喜。

　　如果只有旋律，就僅有抽象的情感流動，就某種意義上來說也就是只停留在想像的世界。不過，如果搭配上具體的「歌詞」──故事，就能將想像的世界拉進現實中。職業作詞家便是具備將埋藏在這首旋律中的想像世界，用文字忠實呈現出來的能力。

創造「不存在的語彙」

　　歌詞是將想像力具體化。而且，有時候必須以精簡的文字來傳達許多意涵。這種情況經常使用的技法就是，「將原本八竿子打不著的兩個詞組，組合成新的敘語」。

　　例如，吉岡亞衣加的〈鮮紅的海市蜃樓〉（紅い蜃気楼）〈光彼方〉（這兩首歌曲的作詞者都是上園彩結音，並由我提供樂曲）、以及HAPPY END 的〈收集風〉（風をあつめて）（松本隆作詞）等，都是將一般很難聯想在一起的兩個詞組合在一塊，表現出全新的意思及情景。

字面具有多種視覺意涵的「譬喻」

　　作詞技巧之一，讓文字同時擁有多種含意。比方說像下面這樣：

· 「沙漏」……用不斷流下的沙粒來描述無法回到過去的人生。
· 「青」……表示年輕、青澀等。

　　文字很有意思，只要進一步思考如何將上述技巧加以組合，就能將可能性無限擴大。歌詞非常重要，要能讓蘊藏在旋律中的想像變得更加具體，拓展歌曲的世界。

熱音社

剛的課好睏喔～

櫻——

什麼事？

自創曲寫得還順利嗎？

那、那個啊，完全沒問題……

啊

嗯

我又說大話了……!!不行不行!!

還……還需要一點時間，可以再稍等一下嗎!?

好啊～！

我也正在努力作詞，作曲想必不容易，但我們一起加油吧！

好!!

櫻很努力呢！

誠實說出口了……!!

到底是哪裡出了問題呢？

我是變得坦率了，但曲子嘛……

就是差了那麼一點～

該說是缺乏整體感，還是太過虛無飄渺呢……

我無法想像大家演奏這首歌的畫面……

……欸，櫻？

這首歌的主題是「夥伴」，對吧？但個性不會太強烈了嗎？

我想讓每個人的個性都能凸顯出來，

就算個性鮮明，只要具備協調性，就會有整體感了吧？

對耶。既然是夥伴，協調性也很重要啊！

如果這首歌的根音旋律進行也有大家攜手迎向副歌的那種協調性的話……

147

後記

感謝各位閱讀到最後。本書教授的方法，僅是我平常運用的一小部分，若想精進作曲，還有許多必須學習的東西。不過，每個人都有第一次嘗試作曲、或踏出第一步的時候，而過程中的興奮期待感和完成後的喜悅將令人永生難忘。因此，我撰寫本書的目標，就是想協助各位體會那份最初的興奮期待感。各位閱讀本書時若能學到一些訣竅，就令人太開心了。

我不曾拜師學習作曲，全是透過大量聆聽音樂，自行鑽研作曲。例如，研究「如何寫旋律？、配上哪個和弦，情緒氛圍才到位？」等等。

進入公司後，一天到晚都在參加作曲比稿。幹練的經紀人不僅給予我許多有用的建議，還會提醒現階段該聆聽哪些音樂藝術家的作品，或分享製作人的工作職責，這一切即是促使我累積各種能力的重要契機。

作曲家及作詞家朋友也令我受益良多。晚上我們常齊聚到同事家裡，一再聆聽對方寫的曲，相互指出問題或大力稱讚。當時大量切磋琢磨的經驗，也著實讓我成長不少。

另外，我和促成撰寫本書的作詞家井筒日美，經常在各種比稿中相互切磋，也很榮幸我倆合作過許多發行作品。如此傑出的夥伴亦是我的良師。而那些在世界上流通的美好音樂作品，也在成長路上不斷引領我前行。

衷心感謝上林將司先生及 Yamaha Music Media Corporation 的片山淳先生，將我稚嫩的文字整理成易於閱讀的內容。

最後，要深深感謝讀完本書的各位。

四月朔日義昭

國家圖書館出版品預行編目資料

圖解旋律作曲入門 / 四月朔日義昭著; 徐欣怡譯. -- 初版. -- 臺北市：易
博士文化, 城邦文化出版：家庭傳媒城邦分公司發行, 2023.09　152面；
17×23公分
譯自：ゼロからの作曲入門　プロ直伝のメロディの作り方
ISBN　978-986-480-323-1(平裝)

1.CST: 作曲法

911.7　　　　　　　　　　　　　　　　　　　　　　　　112011208

DA2030

圖解旋律作曲入門：完整學會！從兩三個單音到完成一首感人旋律的演唱曲

原 著 書 名／ゼロからの作曲入門　プロ直伝のメロディの作り方
原 出 版 社／YAMAHA MUSIC ENTERTAINMENT HOLDINGS, INC.
作　　　者／四月朔日義昭
譯　　　者／徐欣怡
主　　　編／鄭雁聿

行 銷 業 務／施蘋鄉
總 編 輯／蕭麗媛
發 行 人／何飛鵬
出　　　版／易博士文化
　　　　　　城邦文化事業股份有限公司
　　　　　　台北市中山區民生東路二段 141 號 8 樓
　　　　　　電話：(02) 2500-7008　傳真：(02) 2502-7676
　　　　　　E-mail：ct_easybooks@hmg.com.tw
發　　　行／英屬蓋曼群島商家庭傳媒股份有限公司城邦分公司
　　　　　　台北市中山區民生東路二段 141 號 2 樓
　　　　　　書虫客服服務專線：(02)2500-7718、2500-7719
　　　　　　服務時間：週一至週五上午 09:30-12:00；下午 13:30-17:00
　　　　　　24 小時傳真服務：(02) 2500-1990、2500-1991
　　　　　　讀者服務信箱：service@readingclub.com.tw
　　　　　　劃撥帳號：19863813
　　　　　　戶名：書虫股份有限公司
香港發行所／城邦（香港）出版集團有限公司
　　　　　　香港灣仔駱克道 193 號東超商業中心 1 樓
　　　　　　電話：(852) 2508-6231　傳真：(852) 2578-9337
　　　　　　E-mail：hkcite@biznetvigator.com
馬新發行所／城邦（馬新）出版集團 [Cite (M) Sdn. Bhd.]
　　　　　　41, Jalan Radin Anum, Bandar Baru Sri Petaling,
　　　　　　57000 Kuala Lumpur, Malaysia
　　　　　　電話：(603) 9057-8822　傳真：(603) 9057-6622
　　　　　　E-mail：cite@cite.com.my
製 版 印 刷／卡樂彩色製版印刷有限公司

視 覺 總 監／陳栩椿

■ 2023 年 09 月 19 日 初版 1 刷
Printed in Taiwan
ISBN　978-986-480-323-1

定價 550 元　HK$183

城邦讀書花園
www.cite.com.tw